潜谈 艺术摄影

王啟 —— 著

台海出版社

图书在版编目（CIP）数据

艺术摄影潜谈 / 王啟著 . –– 北京：台海出版社，
2022.1

ISBN 978-7-5168-1920-3

Ⅰ . ①艺… Ⅱ . ①王… Ⅲ . ①艺术摄影 Ⅳ . ① J41

中国版本图书馆 CIP 数据核字 (2021) 第 278632 号

艺术摄影潜谈

著　　者：王　啟

出 版 人：蔡　旭　　　　　　　　　封面设计：明翊书业
责任编辑：姚红梅　　　　　　　　　策划编辑：李梦黎

出版发行：台海出版社
地　　址：北京市东城区景山东街 20 号
　　　　　　　　　　　　　　　　邮政编码：100009
电　　话：010 — 64041652（发行，邮购）
传　　真：010 — 84045799（总编室）
网　　址：www.taimeng.org.cn/thcbs/default.htm
E － m a i l：thcbs@126.com

经　　销：全国各地新华书店
印　　刷：三河市国新印装有限公司
本书如有破损、缺页、装订错误，请与本社联系调换

开　　本：880 毫米 ×1230 毫米　　　1/32
字　　数：200 千字　　　　　　　　印　　张：7.5
版　　次：2022 年 1 月第 1 版　　　印　　次：2022 年 1 月第 1 次印刷
书　　号：ISBN 978-7-5168-1920-3

定　　价：78.00 元

序1

艺术摄影的使命

在摄影越来越普及的今天，数码摄影、手机拍摄等手段日益成熟，各种摄影设备普及率已很高，相机已成为人们不可缺少的必需品，到处都能看到正在拍摄的人，其中不乏遇到架起高档单反相机的同仁。

但是，怎样才能玩转手中的相机，拍出满意的摄影作品？评价艺术摄影作品的标准是什么？如何拍摄出高水平的艺术摄影作品？如何使自己成为真正的艺术摄影家？这是摄影爱好者们面临的课题，也是本文"潜谈"的课题。

本书名之所以称为"潜谈"，是希望带领大家潜入艺术思想的深海中，寻求成为艺术摄影家的见解，潜水是要勇气、智慧、眼光和发掘、探索、执着的精神的。只有思想不断求新，才能有所创意。

我的文章、作品，是醇厚的香茶，要静下心来，慢慢去品，才会知道滋味，才会有所收益。我尝试用浅显的思路、语言，潜谈摄影的深层问题，并钻研摄影的一些实用的问题，希望不同水平的摄影人都会从中找到自己所需。

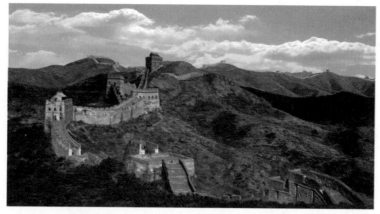

万里长城中国强宏图：成品长 218cm，宽 126cm。长城是中华民族的伟大杰作，是世界的奇迹，这幅作品用长城的雄伟及残破美，展现中华民族坚忍顽强的精神和辉煌

摄影是艺术，但，不是所有的摄影作品都是艺术作品，艺术摄影作品要有实践基础，源于实践，高于实践。蕴含深刻，舒悦身心，给以启迪，寻求知音。

艺术摄影作品可以美化生活环境，提升品位档次。

艺术摄影是体现摄影人的思想、灵魂、善恶观的作品，是要用心去构思、创意、展现深刻寓意的摄影作品。

通过摄影，我也受益匪浅，首先是愉悦身心；其次是观赏美好风光，其乐无穷；再次是增长知识，结交朋友。

要摄影就会经常各处采风，寻找美景，不辞辛苦跋山涉水，与广阔原野、蓝天白云为伴。而人的需要，第一是呼吸好的空气，第二是喝好的水，第三是吃好的饭菜。到大自然中游历，自然能够呼吸到新鲜的空气，满足第一需要。摄影给我最大的感觉是每次出游丢掉一切烦恼，呼吸清新空气，喝着泉水，并

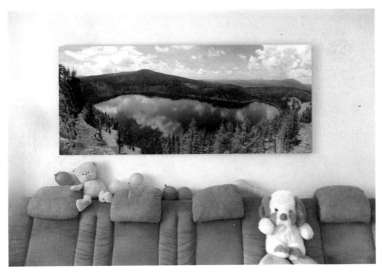

无边艺术摄影作品装饰的客厅

加边的宽幅艺术摄影作品装饰的会议室

无边艺术摄影作品参加影展

且吃饭也香，睡觉也香，快乐健康，我觉得这些比什么都宝贵。

摄影的同时，我们还能锻炼身体，观赏美景；陶冶情操，结交朋友；增长技巧，提高水平；乐而忘忧，健康体魄。用我的话说：以艺术为纽带，依摄影交朋友；蹬踏山山水水，时刻快快乐乐。

我希望能通过这本书把和谐、舒适、宽宏、雅致、绿色、美丽的作品和理念带给大家，摄影给我带来了无穷乐趣。有一片天地，也使我的生活充实、活跃、多姿多彩。

这些年的艺术摄影作品，拿了不少奖，参加过不少展，也在很多网站成为素材，供他人下载使用。有很多作品，如上面三个场景所展示的，更是实实在在地进入了人们的生活之中。

序2

我的摄影历程

　　我是摄影爱好者，从事摄影已有几十年，最早得追溯到二十世纪六七十年代。那时候我还没有自己的相机，想拍照片就得借相机，那时候拍的照片大多是黑白的纪实照。后来，我终于有了一架自己的相机，是国产珠江牌，攒了一年多的工资（那时年收入不到500元）才买到的，当时可高兴了。

使用珠江牌相机所拍自拍照

那时的相机还没有自动对焦、测光这些功能，拍照全靠个人的经验，包括暗房冲洗、印相、放大等，操作起来都是"傻瓜式"。当时的相机只有一只标头，使用的是负片和电影胶片裁片，不过却拍出了一些质感、锐度都很不错的风光片、纪实片。

使用珠江牌相机给孩子拍摄的照片

　　虽然当时的设备比较落后，但我在光圈、速度、光线、构图和后期制作方面奠定了一定基础，现在回味起来，很有意趣。

使用珠江牌相机所拍摄的花卉

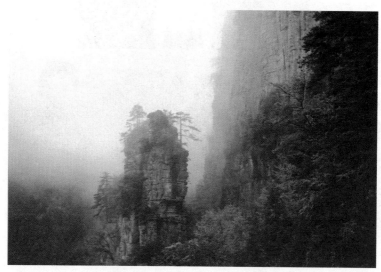

使用珠江牌相机所拍摄的风景照

　　二十世纪八九十年代以来，随着生活水平的提高，科学技术的进步，我开始拥有佳能、尼康、宾德等相机，从此之后，我就在摄影之中越陷越深了。

　　这么多年来，我结交了一伙影友，大家一块儿出去采风，天南海北，交流切磋，边实践边谈论，水平得到很大提高。大家一起追求着新的境界，于我来说，收获颇丰。摄影对于我们这一帮人来说不单纯是摄影，它更是一种文化，是一种对自己情操的陶冶。

序3

我的画册情结

艺术摄影最好的展现形式无疑是大开本的全彩色画册。近十几年来，随着印刷工艺的进步，我把一些摄影作品整理归纳，先是在东方明珠图片社做了数本画册，后又在北斗星图片社做了几本数码喷绘的图册。这些画册的主题多以人文遗迹和自然景观为主。

生命之翼：南方雨后所拍摄的展翅的龟背竹，充满生命的张力

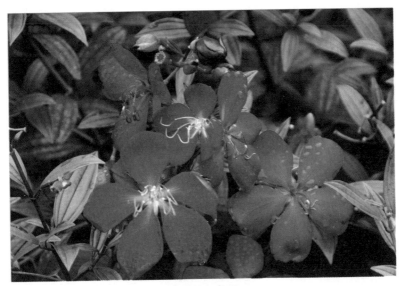

娇艳的长春蔓

春之韵：梦幻的绿意之中，春芽微露，显露勃勃生机

樱花谣：使用胶片拍摄，前景虚化了黄色连翘，增加了梦幻感

截至目前，我已经整理出《游阿尔山记》《花之趣》《自然境界长卷》《张家界》《北石林》《中国墙的故事》《影像红楼墙大观》《影像颐和园墙大观》《影像北海墙大观》《黑龙江纪》《海南椰树》《北国风》《中原味》《南国情》《西北风》《艺术摄影经典》等几十本画册以及幻灯片集，以下为其中三本画册的封面页和内页展示。

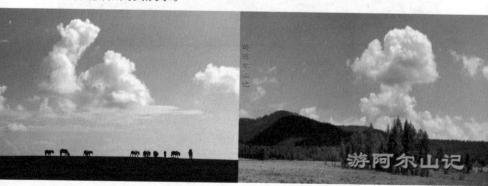

天地近景

平静湖面映树影，亿万年前火山孔；
苍海桑田成遗迹，感叹人生短暂瞬。

风韵

云飘雨歇蔚天蓝，阔地点翠俏秋岚；
浓郁茂村掩不住，放眼展翠舒祥渐。

画册《游阿尔山记》封面及选页

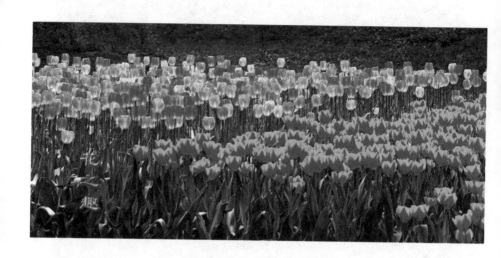

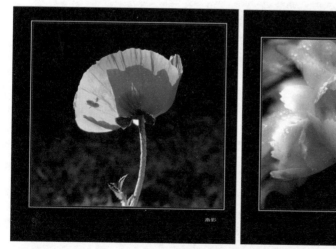

画册《花之趣》封面及选页

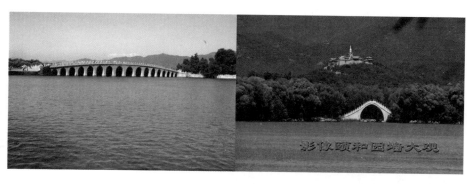

画中游墙

颐和园后山味闲斋墙

画册《影像颐和园墙大观》
封面及选页

序4

艺术摄影技巧综述

　　本着"心得勿存心里，作品勿压箱底"的原则，我希望能在这本书里详细介绍自己的摄影心得体会，以浅显、通俗的语言，将自己听到、学到、摸索到的经验和技巧，分享给大家。只求"撒一粒种子，开拓一片乐土"，让初学者少走一点弯路。这一篇序言，我将对摄影技巧进行一个概述。

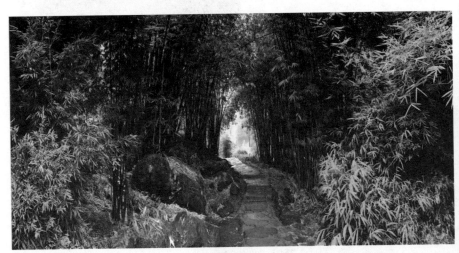

蜀南竹海华韵

　　首先，挑选购买合适的相机很重要。我的相机购买之路，受时代限制，是有些曲折的。现如今，胶片机、数码机、小画幅、中画幅、大画幅以及各种镜头，五花八门，我又"烧"了不少钱，卖旧买新，不断升级。

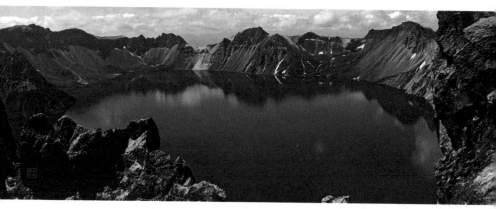

长白山天池

　　如果单纯只是对摄影感兴趣的话，我建议首选数码机和微单。如果后期想在摄影上有更专业的追求，再升级到中画幅、大画幅等相机。不过，要是你的经济允许，也可以一步到位。相机购买一定要挑选正规商家，购买正品行货和知名品牌，比如尼康、佳能、蔡司、索尼微单等品牌的机身和镜头。我的原则：买大件，就要品质好，宁缺毋滥，钱不够，先不买；要对相机有清楚的定位，全画幅还是小画幅？机身、镜头要配套，搭配要适度；最后要考虑拍摄是否方便，负重能否承受，根据自身情况，量力选购。

　　买了新相机之后，先要看说明书，掌握各按键以及各项功

能。现在的相机说明书都很厚，要看明白是不容易的，有人一看就烦了，只看一些快捷基本操作就不看了。其实，看说明书是学习的过程，是必修课，磨刀不误砍柴工，你只有熟悉了你的相机，才能熟练地运用。

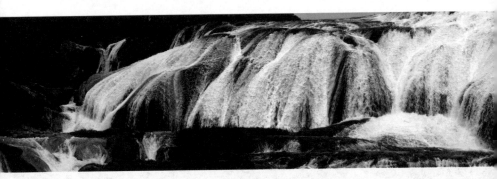

陡坡塘瀑布

我一开始对厚厚的说明书也重视不够，觉得自己是行家，稍微看看，得过且过。后来玩了一段时间之后，总感觉很多地方都没有研究透彻，重新仔细看完说明书才把疑问都解决了。说明书看着厚，但是它才真的是使用相机的基础和捷径，没有任何其他捷径可走。

从艺术的共性来看，摄影与书法、绘画是相通的，如果摄影师具备美术功底，那在构图、拍摄时，就有得天独厚的优势，更容易拍出"大片"。我的很多影友具有美术学习背景，他们的摄影作品在构图上确实有过人之处。所以，对于我们这些没有美术背景的摄影爱好者来说，一定要虚心学习各方面的知识，广采博收，用心剖析好的艺术作品，不断吸收其精华，最终提升自己的能力和水准。

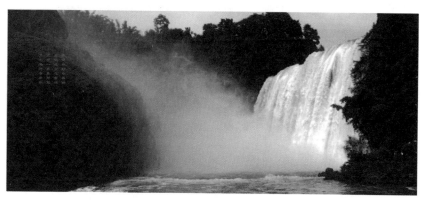

<p align="center">黄果树瀑布</p>

非科班、非专业的摄影人，要想拍摄艺术摄影作品，一定要有踏实、钻研的精神，虚心学习，不要自以为是，乱摆花架子，而应求真务实，从基础开始下功夫，对要领、技艺把握透彻，在此基础上，勤于思索，用自己的思想、悟性，去创作具有思想价值的艺术摄影作品。

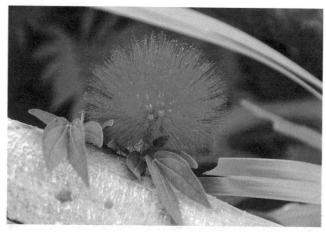

<p align="center">芙蓉球：一朵柔嫩的红绒球在绿叶扶持中生长</p>

拍摄时要细致观察、看得见美景、抓得住机遇、准备充分、留住美景。为方便记忆、运用，我总结为：

拿稳相机，找好角度。

定好光圈，尽量高速。

细致观察，讲究构图。

对好焦点，清秀养眼。

抓住时机，轻按结束。

第一点是拍摄要拿稳相机，找好角度。

这个问题大家可能感觉奇怪，谁还不会拿相机？事实可不像你们想的那么简单。大家看专业的摄影家和记者，他们在照相的时候总拿着三脚架，为的就是拿稳相机，以保证拍摄主体清晰。大师们都有拿不稳相机的顾虑，所以普通人更不应该盲目自信。拿稳相机是非常重要的，是最基本的问题，也是初学者容易忽略的问题。

争春

怎么拿稳相机？首先要用右手把握相机，食指贴在快门上。相机取景窗紧贴右眼眶，左手要撑在相机机身的前面，左手肘内收贴近前胸，将肘托在支撑物上，或者蹲着找一个撑点，这个要根据实际情况来变换。把相机拿稳、拿好，对清晰地构图非常关键。在专业的摄影训练中有一项基本功训练，就是锻炼姿势——要求在任何情况下，相机都是稳的，不能晃动，要养成习惯。所以说，在使用高级相机、大画幅相机或长焦镜头进行"大片"创作时，要尽量使用三脚架。

再来谈一下角度问题，去过景点旅游的人都知道，景点有不少专门拍摄的固定景观和地点，这些点都是很多摄影师经过长期实践所选定的最佳摄影角度。要想照好照片，选的角度是非常关键的。

你站在同一地点，高一点、矮一点，左一点、右一点，前一点、后一点，都可以影响你的拍摄角度和成片的构图。

俯视拍摄

　　有时候我看有些人拍摄的照片，画面再稍微动一点，构图就会非常美观了。大家在找角度的过程中，要注意运用相机的变化来构图，尽量去除背景中的杂物，把你的画面拍得美观。要用相机的小变化去完善构图，相机稍微动一点，画面会发生很大的变化，就跟打靶似的，枪把座稍微动一点，子弹落点就能相差几米甚至几十米，这就是技巧。

润芽

　　第二点是定好光圈，尽量高速。

　　咱们一般都是用一个字母F加上一个数字来表示光圈。光圈和速度的配合是决定你图片质量好坏的重要因素。

　　首先，要定好光圈，因为在不同光线、不同构图的条件下，需要用不同光圈和速度配比去决定拍摄画面。另外，摄影师本身就对摄影存在要求：我这个图片是要暗调的还是要高调的？

这些都由光圈的调节来决定。

光圈定好后，拍摄照片时要尽量高速。为什么？因为拍摄速度慢了以后，相机稍微晃动一下，图片就会发虚。有的小照片看着是没问题，但是放大后就发虚了，不能用。尤其是在拍摄人像或者是运动的物体时，更应该运用高速模式，可以保证图片的清晰度，此时如果再搭配三脚架使用，图片的质量会得到进一步的保证。

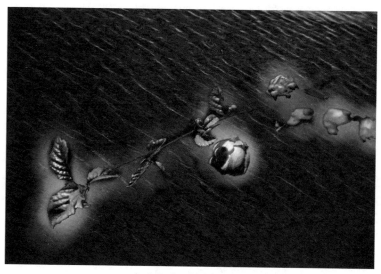

高速镜头下的花影流水

第三点是细致观察，讲究构图。

我觉得摄影很重要的一点，就是要有善于发现的眼睛，也就是观察力。要善于对事物、人物进行细致的观察和研究，这样就能发现生活中美好的瞬间和人物的形态特征。生活中的一些小事可以组成你镜头下的画面，反映一个鲜明的主题，生动

地表现你的想法。这样的图片很有张力，让人一看就特别有兴趣。摄影也是一种情绪的表现方法，是一种心灵的表现形式，也是一个人文化修养和品位的体现。我们要让摄影作品"说话"，给观众传递作者的内心。

构图是有很多讲究的，有一些基本的原则。比如，地平线三分法。三分法就是把一张图片横画三份，竖画三份，分成九个格来确定这张照片的格局。大家可以看一下下面三张照片。

很明显，地平线放在中间的时候，照片看上去有一种割裂感，看着不舒服。但是后面两张图，一张突出了蓝天和白云，整张照片显得辽阔大气。另外一张，突出了水面和波浪，显示出了景区的景观细节。后两幅照片相对于第一幅，看着都较为舒服。后面章节还会继续讲解构图。

地平线居中

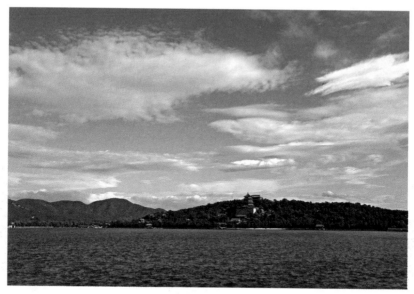

地平线居下三分之一处

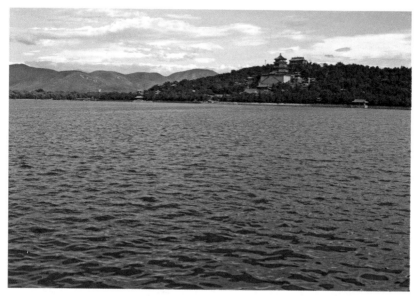

地平线居上三分之一处

第四点是对好焦点，清秀养眼。

第四点的核心是光的运用和景深的运用。要把握好景深与镜头焦距长短、光圈大小、相机和景物距离的关系：焦距越长，光圈越大，景物越近，景深越短；反之则景深越长。摄影时有足够的景深，才能拍出清晰养眼的美图。

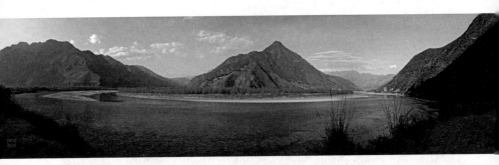

长江第一湾

最后一点就是抓住时机，轻按结束。

很多摄影作品之所以成功，往往在于抓住了时机，抓住了瞬间的变化，早一点不行，晚一点也不行。比如说突发事件，你赶上了，抓住了，对好焦点，按一下就行了，一旦错过去，机会就没有了。

外出拍风景也是一样的，一年四季或者说不同的天气，景色各有不同，而且瞬息万变。有一次我们想拍早晨的日出，凌晨3点就起床爬山，爬到山顶等着太阳出来，日出的过程变化是非常快的，太阳刚出来拍摄的照片是一个样子，几秒钟后的风景可谓截然不同。想拍云彩，那更是要看机缘，每一秒钟都在变化，如果一个好看的云彩造型被你错过了，那么你这辈子几

乎就无法再遇到同样的造型。这还只是所拍摄物体本身的变化，要是赶上光线等变量对拍摄造成影响，那么拍摄就更难了。有的摄影家要等好几年才能等到机遇拍出一幅著名作品。

所以说，为了不丢失拍摄时机，摄影师应该具有敏感度和洞察力，并且要随时随地做好拍摄的准备，抓住每一个机遇，以免错过稍纵即逝的美景。

塞罕坝二龙泉夕照图

按快门听起来简单，但也有学问，关键在一个"轻"字，一定要将右手食指紧贴在快门按钮上，先轻轻地半按快门，然后再屏住气，匀速释放快门。注意！只能手指动！如果用力过猛，会影响画面清晰度，要是有条件可以使用三脚架、快门线，自然更好。

C O N T E N T S
目　录

第一章

我的摄影心得

好的摄影作品要有鲜明的主题，展示深刻的内涵和典雅的韵味，还得具有视觉冲击力，醒目、简洁，使人百看不厌。

这就要养成细腻观察的习惯，练就敏感、犀利的眼光和思维能力，还要有勤奋追求、不怕风雨、吃苦耐劳的精神，成功的背后是"铁杵磨绣针"的真功夫。

1　在路上

摄影师要想拍到好的风景，要经常走出去，探寻自然山水和人文胜景。以前，生活水平还不高时，我都是挤时间出游，离得近就步行，离得远的，什么交通工具都坐过。在这几十年中，去了不少地方。后来生活条件好了，交通更方便了，我和影友又游走了不少地方，甚至走出了国门，可谓收获颇丰。

在最近的几年里，我从北京出发，游历山东、山西、河南、上海、浙江、江苏、湖南、广东、广西、云南、海南、安徽、江西、福建、东北、内蒙古等地。下面我给大家提供多条从北京出发的自驾采风路线。

（1）中原线：北京—河北—山西（太原—晋祠—平遥—则天圣母庙—洪洞苏三监狱—壶口瀑布—谢州关帝庙—永乐宫）—河南（三门峡—开封）—山东（青岛—成山头—蓬莱—营口黄河湿地）。

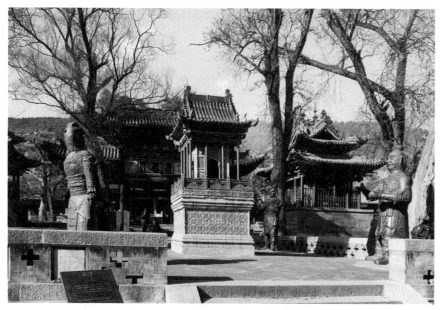

<div align="center">晋祠 金人台</div>

（2）东南线：北京—河北—山东（孔府、孔庙、孔林）—江苏（徐州—龟山汉墓—狮子山楚王陵—南京—阅江楼—古城墙—中山陵）—安徽（黄山—木坑竹海—宏村）—江西（婺源—庐山）—福建（南普陀寺—泉州—崇武古城—南靖土楼—厦门—开元寺—鼓浪屿—武夷山）。

庐山瀑布举世闻名，当时见到庐山瀑布时，我还即兴作诗一首：

> 登踏千阶水声闻，绝壁万仞无人踪。
>
> 空谷一线山石矮，无限风光潭影深。
>
> 山间溪流剪不断，绿丛又见杜鹃红。
>
> 上下流汗不觉累，吸氧饮泉健身心。

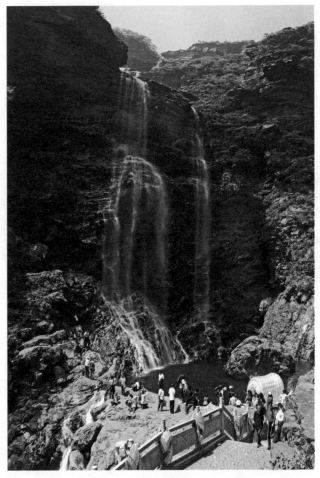

庐山三叠瀑

（3）北国西线：北京—河北—内蒙古（呼和浩特—大昭寺—额济纳胡杨林）—宁夏（海宝塔—西夏公园）—甘肃（张掖—丹霞地貌—敦煌石窟—鸣沙山月牙泉—酒泉—嘉峪关）—新疆（五彩滩—喀纳斯—禾木）。

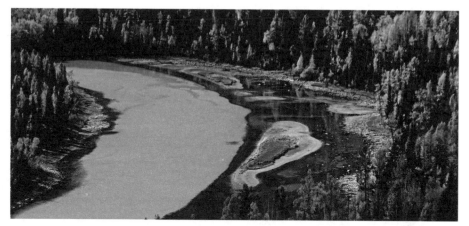

喀纳斯月牙湾

　　（4）北国北线：北京—河北（丰宁坝上—承德避暑山庄—滦河源）—内蒙古（围场坝上—阿斯哈图石林—科尔沁草原—阿尔山—呼伦贝尔—满洲里）—黑、吉、辽（沈阳—北大荒—三江口—黑河—五大连池—齐齐哈尔—鹤乡—哈尔滨—镜泊湖—吊水楼瀑布—地下森林）。

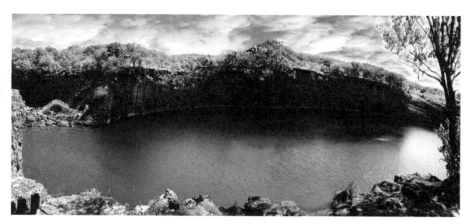

镜泊湖

每次出游前，先确定几个目标地点，再查地图，看路线，查阅相关资料，再看看路途中还有没有自己喜欢的景点。确定好景点之间的距离，设计好游玩路线。不过在实际游玩中，要根据实际情况灵活调整。我们自驾出游时，每天约定在高速上行驶600公里，遇上路况不好，会降低预期。开车的时候也是几个人换着开，避免疲劳驾驶。每个景点我们大约住三四天。对于出游，我总结了几点原则：

健身养心，不能太累，喝足吃好，适时着衣，夜车不行，雾天休息，涉险量力，安全第一。

到了目的地，要像欣赏一幅名画一样去欣赏景区的每一个角落，切勿走马观花，这样才能发现真正的乐趣。比如我第一次去晋祠，两三个小时就逛完了，几乎是上了一个班。同行的好友说："我来过好几次晋祠，可好些景点都没看过，不知道还有这么好的景色，这回才真正是逛彻底了。"

好的景点是值得反复去欣赏的。这几十年中，我和影友经常自驾游，把北京周边的河北、内蒙古逛了个遍，去过很多次。光是内蒙古乌兰浩特的阿尔山景区，我前后去了六次，每次收获都不同，还出了两本摄影集，做了三个演示文稿，写了一些散文。

我们出游体验最好的一次是2000年，从北京出发，目的地是广西、云南，行程两万多公里，转了小五十天，途经河北、天津、山东，游历了江苏、上海、浙江、湖南、广西、云南等十一个省市，观览了约六十八个景点，不管天气阴晴、光线如何，我们把所有美景一网打尽，拍摄纪实摄影作品几千张，120胶片用了二十多卷，很是畅快。下面对在云南所拍摄的部分照片进行展示。

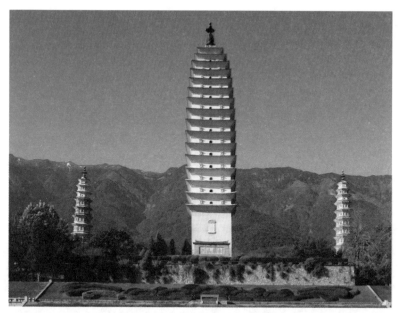

大理三塔，背靠苍山，面观洱海

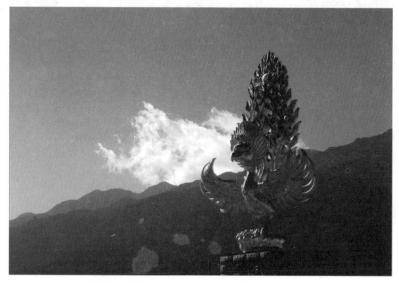

大理的银鋈金镶珠金翅雀，以苍山风云为背景

这次出游收获很多，教训也不少。

首先，出行时间选的不好，出发晚了点，原定在十月中旬出发，但因事耽误，我们十二月一日才出发，去的许多地方，最佳观赏气候已经过去了。回程时也紧张，既怕赶上冻雨，又怕赶上春运，后来还好都没有遇上。大家如果出游，我建议夏天去北方，冬天去南方，如有可能，最好避开假期，以四五月和九十月为最佳出游月份。

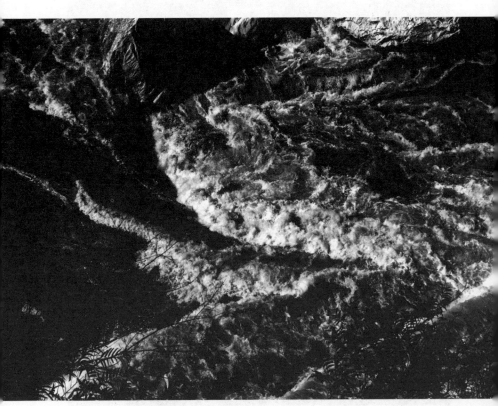

云南丽江的虎跳峡激流，非常具有动态美

大理的圣诞夜奇景

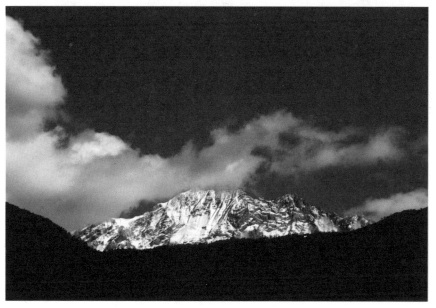

玉龙雪山

丽江古城的石桥

丽江古城

腾冲热海蛤蟆嘴的地热奇观

其次，不要安排过多地点，去一个地点要安排充足的时间，否则时间紧，玩得不踏实。

其三，要休息好，不能太累，特别是饮食上要控制好，不能上火，多吃水果、多吃素、少吃肉。为了拍到好的作品，一定要克服懒惰思想，相机、三脚架要随身带，并做好随时拍摄的准备。

最后，时刻注意人身安全，尽量选好路走，不开夜车、快车，不涉险，遇到任何情况都要保持冷静。

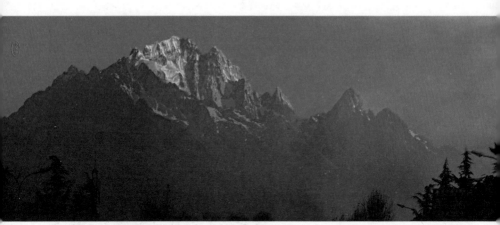

玉龙雪山

2 构图的技巧

拥有好的构图，摄影作品就成功了一半。

构图要追求摄影作品主体明确、背景简洁、整体协调且具备美感。

给大家展示六种构图方式。

透视空间构图

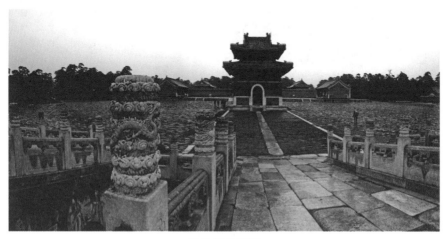

对比相叠构图

黄金切割线构图

同质相叠构图

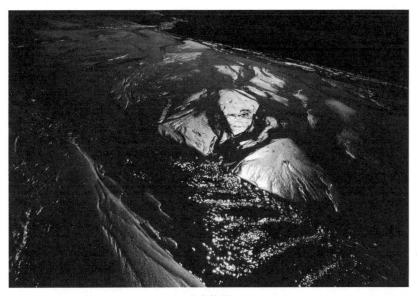

逆光构图

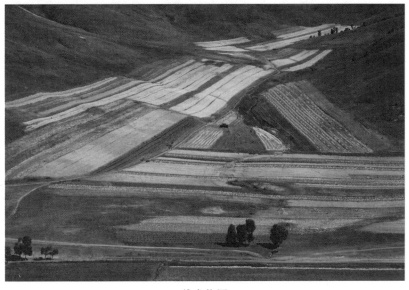

线条构图

摄影取景时要细腻观察，注意创意构图。

可以运用黄金切割线法则，把画面用井线分成九块，构图时适当调配。注意人物或主景的位置，人或主景要在图中偏左或偏右的适宜位置。希望大家可以学习一下上面六种构图方式或者其他的构图方式，让图片达到最大的视觉效果。

3　焦点测光的作用

数码相机的镜头有两个参数与照片质量密切相关，一个是焦距，另一个是光圈系数。焦距长，视角小，景深小。焦距短，视角大，景深也大。焦点决定着画面主体层次的清晰度，光圈则关系着景深，焦点应是画面的主题点、着眼点，同时是自动测光的焦点。测光方式的设定以及焦点的不同对画面影响很大。尤其是在不同气候下，光的方向、色温不同和景物明亮反差大的情况下（如顺光、逆光、顶光、侧光、散射光、晨光、午光、晚光、灯光、雨中、雾中等），焦点不同，取最亮点或取最暗点都拍不出理想的画面，要取准中间值，熟练地运用镜头参数组合，定好测光方式，找好焦点。有时可以用明暗焦点各拍一张，后期进行合成，效果会好得多。

给大家展示两个焦点测光的区别。

以天空（亮处）为焦点，f-11;1/400，天空层次好，但墙体全黑，曝光不足

以墙体（暗处）为焦点，（f-11;1/30），墙体层次好，但天空全白，曝光过度

两幅图进行拼接后的效果图

　　当我们无法通过设定焦点拍摄到满意的照片时，我们可以综合上下两幅图片，进行后期裁剪拼接（比如第三幅图），达到理想效果。

4　角度

　　同一景物，平摄，仰摄，俯摄会有很大差异，用长焦镜头还是广角镜头也大不相同。

　　高度不一样，视野也随之变化，现在用无人机航拍，可以拍到不一样的大场景。

　　摄影者对拍摄对象越了解、越熟悉，摄影作品就会越与众不同。

下面给大家展示不同角度所拍摄照片的效果。

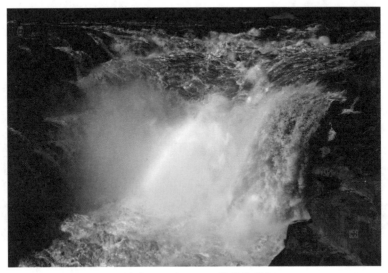

俯拍壶口瀑布，凸显整体的壮阔

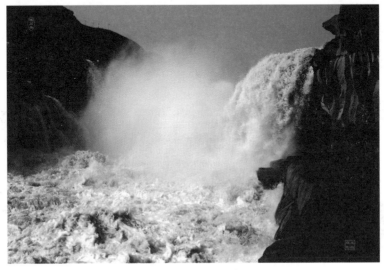

平仰拍，凸显水流

居高临下俯拍，便于观察风景全貌

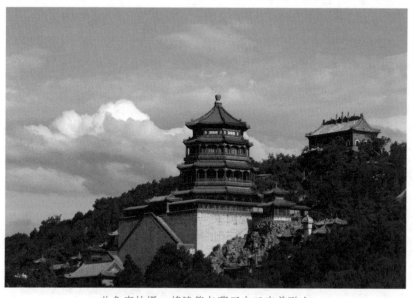

此角度拍摄，将建筑与蓝天白云完美融合

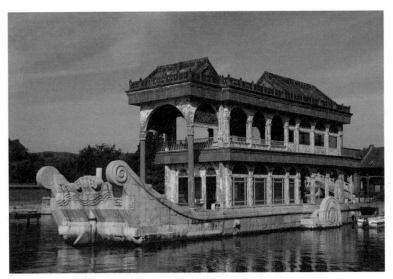

水中角度拍石舫，展现游船的感觉

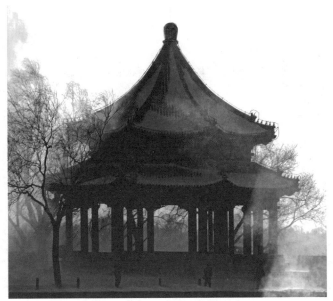

依托风雪，营造颐和园廊如亭的庄严肃穆

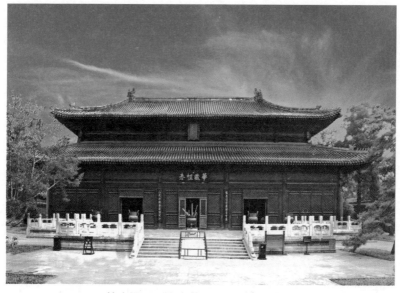

楠木殿正面取全景，展示殿宇的庄严

雪中的潇湘馆，选好角度，借用竹子和雪景，展现凄清的格调

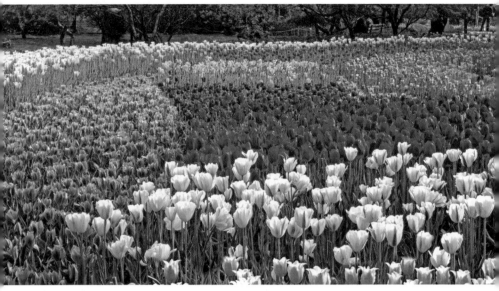

大画幅拍摄的植物园郁金香，展现色彩的分层和花朵的生命力

5 背景

照片的背景会直接影响到观感。摄影取景时背景要干净或虚化，突出主体，且不让照片显得杂乱。我们可以通过变换角度、光圈，用天空、绿叶、竹林、树木、岩石、墙体等景物使背景净化、虚化，还可放置背景布或通过后期处理达到效果。

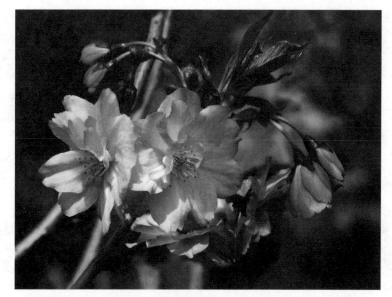

背景虚化

黑背景1

黑背景 2

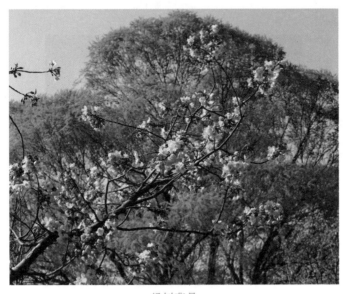

绿树背景

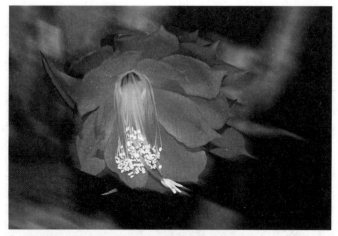

动感虚化背景

　　除了在拍摄的时候我们可以调整背景外，在图片进入后期制作的时候，我们也可以给照片加上黑色的背景，凸显照片主体。

给之前珠江相机拍摄的花朵加上黑色边框背景

后期延展黑色背景，花朵的视觉效果更突出

6　想象力

摄影要用心去细腻地观察，发现自然的造化之美，捕捉有趣的瞬间。

下面的作品是我抓拍的瞬间，你们仔细看看像什么。

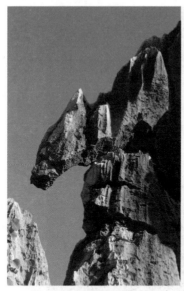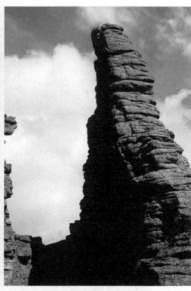

一只俯身的野兽　　　　　　　大象鼻子

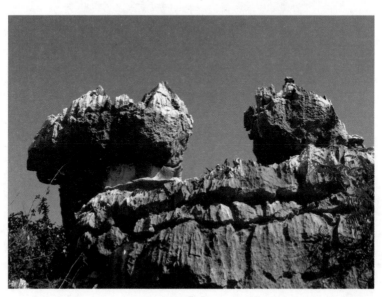

石莲花

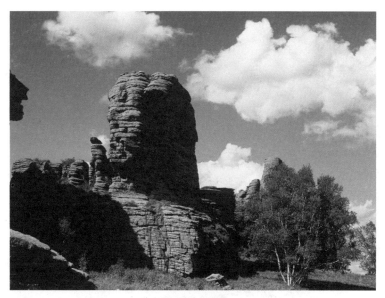

外星人形象

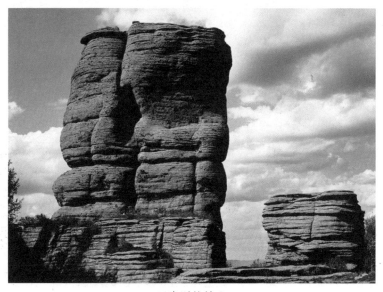

正蜜语的情人

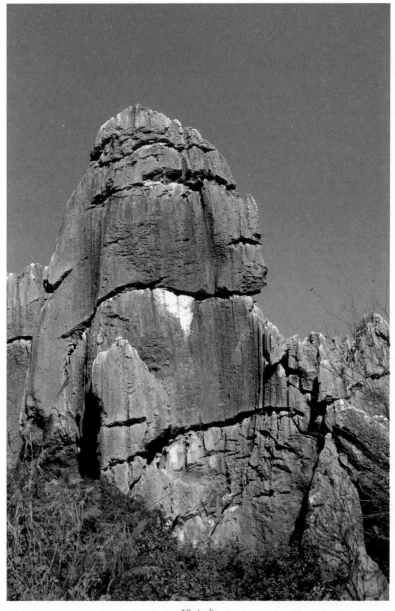

猪八戒

鸟儿

鹤

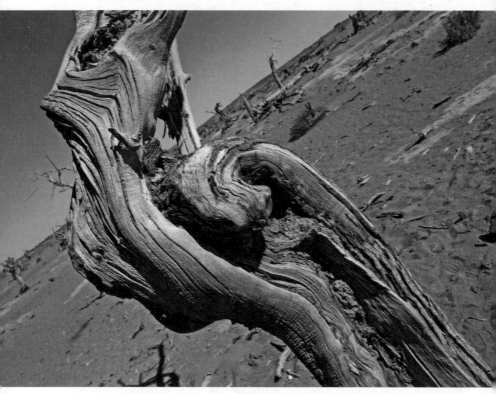

怪物与隐蛇

　　摄影者要时时注意观察气候、光影、物体的变化，不仅要对静态事物具备想象力，也要对动态事物具有想象力，并且抓拍到珍贵的瞬间。比如下面这幅草叶上的露水。

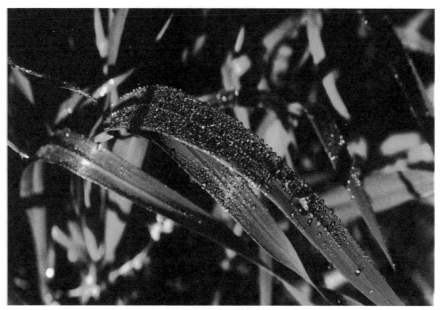

镶钻的小草

7　曝光、感光度及色温

首先来说说曝光，增减曝光量可以控制影调：增加曝光量去掉高光部分层次，突显暗部，获得高调影像，减少曝光量可以隐去暗部层次，突出亮部，获得低调影像。在拍摄云雾、冰雪等偏离中灰影调的照片时，增减曝光量尤为重要，我们调节曝光的时候，遵循"白加黑减"的原则，否则照片可能被拍成灰色。下面展示一下不同曝光量下的照片效果。

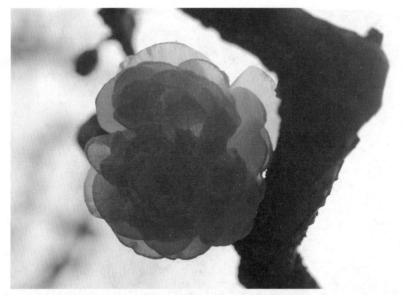

曝光量加 0.7

曝光量减 0.7

曝光量减 1.7

上面对比的是花朵，我们再来看看自然环境下的曝光对比。

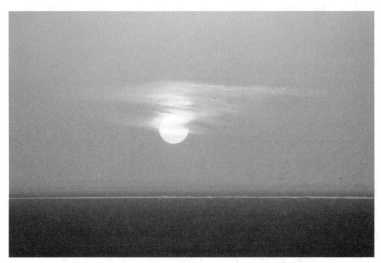

曝光量加 1.0

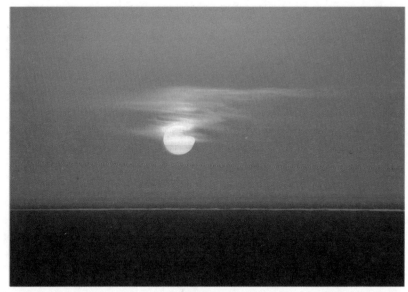

曝光量 0.0

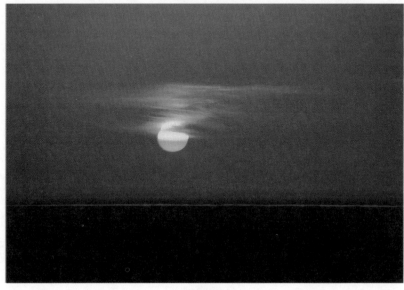

曝光量减 1.0

　　我们在调整曝光的同时，要注意调整白平衡（摄影的一项精确度指标）以控制良好的冷暖色调，避免图片偏色。白平衡也可以被看作是一组电子色镜，用它可以拍出色调奇异的照片，比如大白天可以拍出近似夜景的效果。

　　再来说说感光度，对于胶卷相机来说，不同的胶卷，感光度是不同的，而数码相机可以直接调整感光度（ISO）。下面的作品是在傍晚光线很暗的情况下拍摄的，大家可以看一下不同感光度参数值成片的对比。

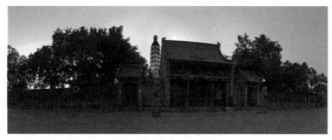

感光度数值为 1600

感光度数值为 6400

　　最后我们说说色温，色温可以将让照片呈现出截然不同的色彩，摄影师可以根据自己的喜爱和偏好，调整自己喜欢的色温值。同一张照片，我给大家展示不同的色温效果。

色温 5850

色温 3850

8 闪光灯的补偿作用

一般在阴雨天、室内、光线很暗或者逆光的情况下，我们需要使用闪光灯进行光线补偿，否则拍出的照片会黑乎乎的。

未开闪光灯

开闪光灯后

竹林原本是漆黑的，但是运用闪光灯补偿后，照片就有了明确的主体，原本的漆黑也变成了天然的黑色背景。

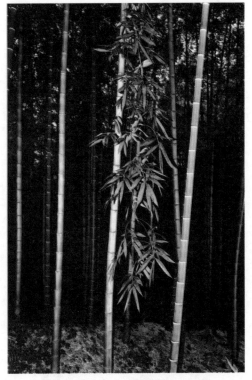

开启闪光灯拍摄

9 后期制作

随着技术不断进步，现如今，后期制作已经成为摄影的非常重要的一环，Photoshop已经是每个摄影师都必须掌握的图片处理工具。

这一节我将从图片格式、剪裁、接片和调色来具体讲解照片的后期制作。

（1）格式

高档数码照相机都有一个RAW存储格式，它记录的是没有加工的原始图像信息。没有经过处理的RAW文件，更有利于后期制作。我拿RAW格式和JPG格式进行一下对比。

RAW 格式

JPG 格式

很明显，RAW格式的成像效果要远远好于JPG格式，JPG格式会使原始图像丢失很多元素。

更重要的是，在后期使用RAW格式进行制作，如果操作失当，我们能非常简单地恢复数据，比如下面两张照片，使用JPG格式修图时，用山丘为焦点，天空过曝，照片就成了废片。而RAW格式可以保存原始图像信息，我们可以找回原图。

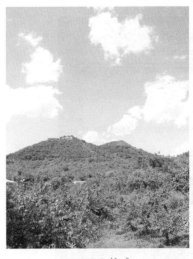 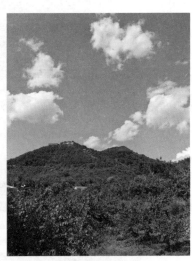

JPG 格式　　　　　　　　　RAW 格式

（2）剪裁

我们直接用照片来演示，大家看看下面三幅图，分别是原图和两张裁剪后的照片。

原片

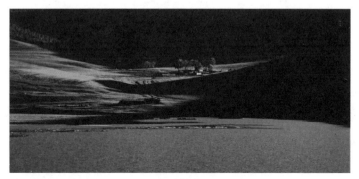

初次裁剪

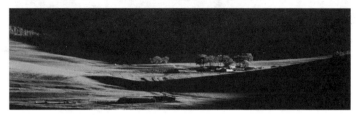

再次裁剪

使用专业工具进行裁剪，照片可以在保持清晰度的前提下，只保留你想要的部分。如果画面信息杂乱，出现了很多不应该出现的东西，裁剪或者P图就显得尤为重要。

（3）接片

现在的Photoshop都有自动接片选项，在"文件"栏目中，点"自动"一栏，找到"Photomerge"，点击，按提示去做即可。

由于相机取景范围的限制，很多大全景的照片我们是一部分一部分拍的，最后需要通过后期工具将照片接成整幅。

接片很有意思，是二次思考、取舍以及创作的过程。

下面这幅颐和园的风景照，成片长206cm，高74cm，便是由我的多幅照片拼接而成。

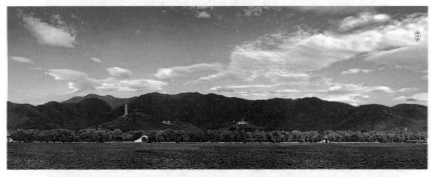

西提春晓

多张照片做接片时，可以尝试不同画面的拼接，可以获得效果不同的画面作品。比如下面三幅郁金香图，由于拼接的方式不同，可以让画面呈现不同的主体。

郁金香花海 A

郁金香花海 B

郁金香花海 C

拍风景片时，要分别拍摄天空、主体为焦点的多幅素材片，后期接片就可以做成高清宽幅大片。下面这幅月牙泉全景图，是我用18张照片接起来的，天空9张，沙丘和泉水9张。

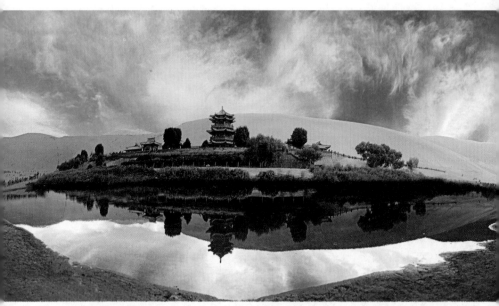

月牙泉

　　接片对照片素材的要求很高。要同时间、同环境为好，不然天空、云彩、水面等动态情景相互割裂，照片根本无法拼接起来。至于画面的稳定性更不用说了，最好用三脚架拍摄，否则接片时，有的照片清晰，有的照片发虚，也无法接片。

　　比如下面这张照片是由两张照片接起来的，但由于其中一张清晰度不够，影响了整体效果。

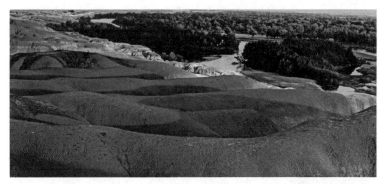

接片后的成片

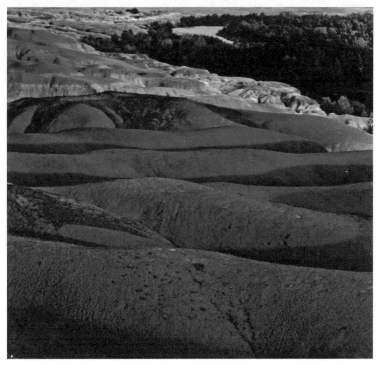

发虚的素材

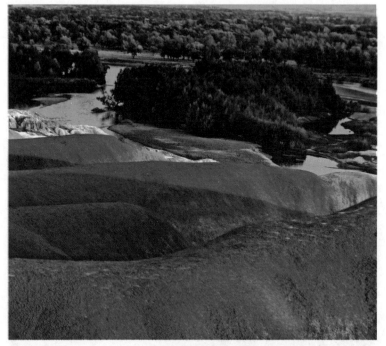

清晰的素材

我在第二大章将详细对接片进行展示和讲解。

（4）色彩

色彩的调节是很难把握的，也是对作品影响很大的项目，因为色彩对摄影作品的观感起决定性作用。差的调色，可以把好片子变废，好的调色，则可以把废片变好。

调整色彩最直接的是调整软件里的四个色阶，确定作品的整体色调。这个需要长期的经验摸索，摄影师有条件的话，最好可以学习一下美术知识，提升色彩感知，将对调色大有裨益。

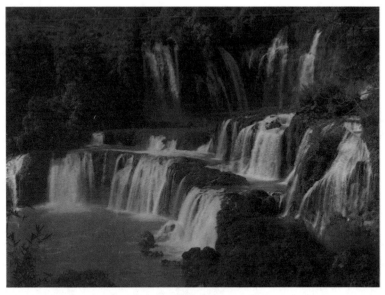

调色前

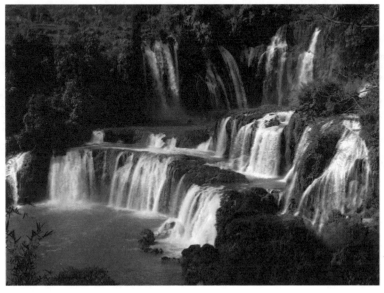

调色后

10　我所追求的艺术摄影

摄影作品，能拍得好看就已经十分不易了，如果想让摄影作品达到艺术摄影的高度，那就需要摄影师在拍摄的时候注意以下问题。

首先是用心打造主题。人生是多姿多彩的，是有七情六欲的，人有高兴、哀伤、沉闷、疯狂的时候，摄影者应当冷静，站在旁观者的角度，冷眼看世界，把稍纵即逝的画面保存下来。不管是拍人也好，还是拍景物也好，仔细回顾一下，我们错过了多少有深刻意义的场景，而且再也找不回来了，这不是遗憾吗？

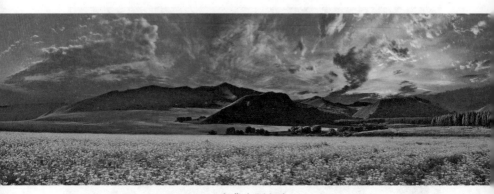

内蒙古阿尔山

主题的展现代表了摄影者的观点和好恶，传递了摄影者的情绪，艺术摄影被赋予主题和情感之后，才能真正变得鲜活起来。

激流

　　其次，是用匠心去拍摄作品。前面讲了很多摄影的技巧，摄影师应当对拍摄主体、角度、构图、光线、色温等所有细节精益求精，力求达到最好的效果，要把作品当成艺术品去打磨。包括图片拍摄结束后，后期的裁剪、调色等步骤，也要用匠心去打磨、去要求。

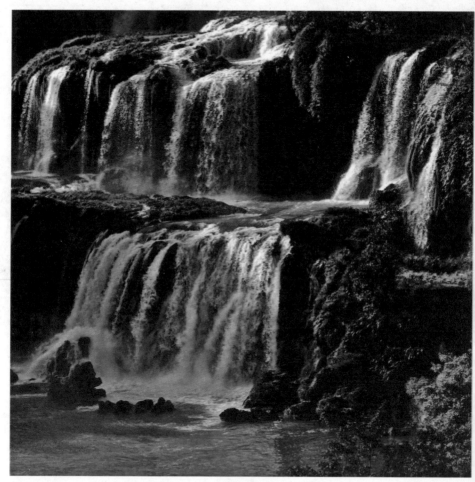

广西德天瀑布

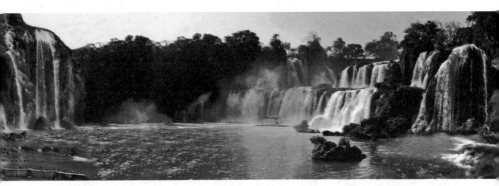

广西德天瀑布—创意片

原野草甸的野花

　　摄影作品是摄影者的一面镜子，体现着摄影者文化艺术素养的高低，就如书法、绘画一样，是本人阅历和功力的体现，要经得起观众的分析和琢磨。

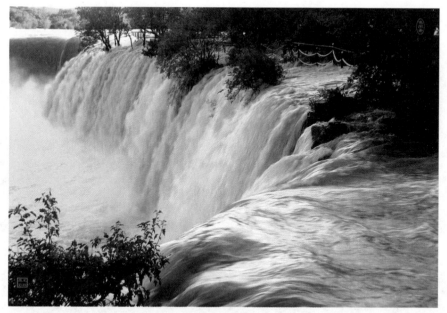

黑龙江吊水楼瀑布

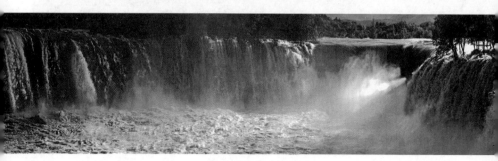

吊水楼瀑布：拼接片

　　诗人在众多感受中写出浪漫诗句；音乐家在各种旋律中奏出音符；画家在山川风月中展开画卷；摄影人则更为直接、现实、快捷地把瞬间记录下来，把历史定格。

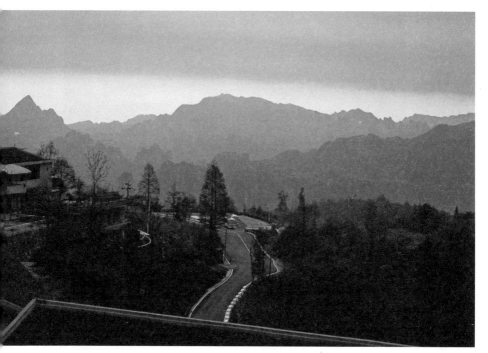

在雨中：胶片摄影

　　摄影师自然是希望作品让朋友们喜欢，让更多人赞扬。但是同一张摄影作品，观者有说好的，有说不好的，有说一般的，各人有各人的眼光。摄影师自己认为好的，大家也认为好的，评委认为不好，也进不了公众视野。所以，获奖的不一定都是佳作，不获奖的也不一定都不是好作品。有的好作品可能要永远锁在深门，在大批垃圾片中被埋没。除此之外，好的作品即便是让更多人看到了，但是还涉及渠道、包装、宣传的问题。

　　所以说，摄影师要保持一颗平常心，不要被这些事情搞乱了心态，应以功力、水平为基础，这算是我的好恶美丑之说罢。

翠竹林秘—叠片

相较于参加评奖和投稿，大胆展示、多交流是很重要的。摄影师和影友一起探讨作品的好坏，反而更为重要。自己拍摄的作品，总认为是好的，不展示、交流，就没有比较、鉴别的机会，找不到差距，水平就不容易提高；相反，如果自认为水平不高，羞于拿出手，那就不知道不足、瑕疵在哪，也不利于进步。所以，多与影友研讨、交流，向更高水平的人学习是很重要的。

紫竹院春色—数码单反拍摄

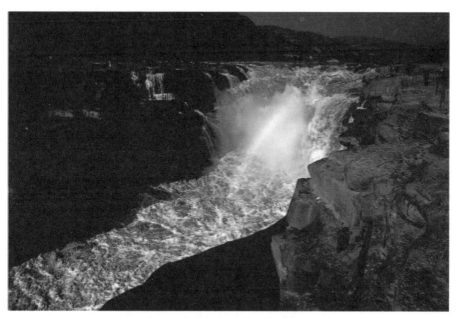

壶口瀑布的彩虹—数码单反拍摄

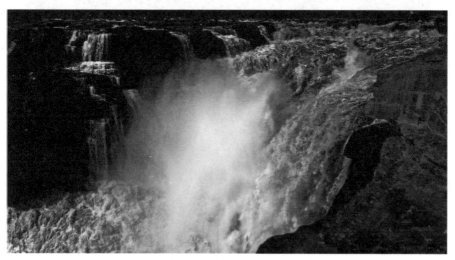

中画幅拍摄的壶口瀑布

天女散花之晨—胶片摄影

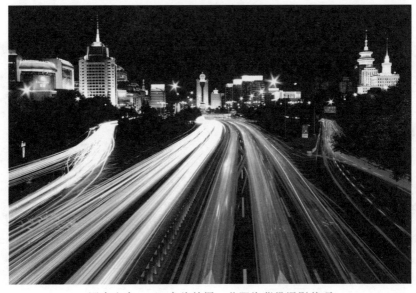

国庆之夜—135 负片拍摄，此照片获得摄影奖项

135 正片拍摄的德胜晨曦

11 对抗时间

试想一下，你现在拍摄的照片，被几十年甚至几百年后的人发现是什么样的一种感觉。世界处于不断的变化之中，于我来说，摄影还有一种对抗时间的功能，它能将那些不可复制、不可重现的历史事件、自然现象、地域面貌记录下来。

下面这张照片拍摄于2000年，我顺着丽泽路看西山，感叹于景色优美，于是拍下了这幅照片。

2000 年于丽泽路拍摄西山

可是现在丽泽路有了商圈，高楼林立，下面是我在同一位置拍摄的照片，已经完全看不见西山踪影了。

如今的同一视角拍摄

再比如北京奥运会元素的一些照片，在当时看是记录，现在看来却已经是历史了。

福娃

奥运大厦

奥运花坛

　　下面这张"流花湖榕影"，我拍摄于20世纪60年代，当时我在广州流花湖公园游玩，拿珠江牌胶片相机拍摄的这处景色，我觉得很有意境，一直念念不忘。后来生活好了，相机也升级了，就想着再去一趟，拍一张更好的。三十多年后，也就是90年代，我又有机会去了一趟广州，专门去了流花湖，榕树倒是还在，但是这处景观却怎么也找不到了，物是人非。

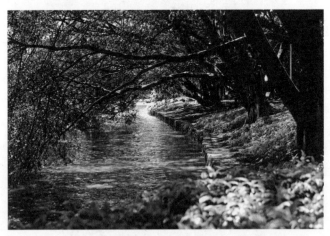

流花湖榕影

下图的晚霞也是十几年才能看到一回，以后即使看到相似的，也绝不相同，这就是自然。

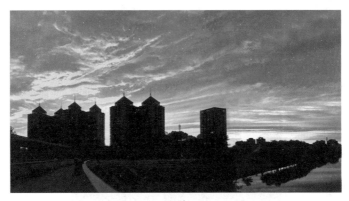

晚霞

下面这幅图，太阳的光线正好形成巨大圆环，我偶然抓拍了下来，此后也基本不可能拍到这种场景，就算有心模仿，这种圆环也几乎遇不到了。

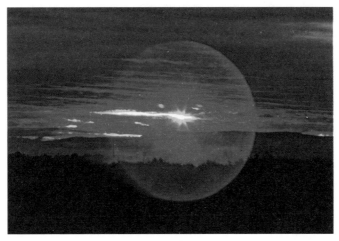

巨大的光环

下图的花，影子仿佛在翩翩起舞，这种花我仔细寻找了一下，万花丛中，却没有跟其相似的，可以说，也很难再现了。

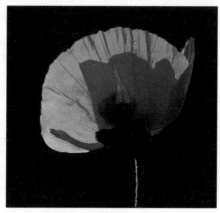

花舞者

下面的两幅图都是坝上大滩海子，全部拍摄于几十年前，一个是春天拍的，一个是冬天拍的。不过，现在这个地方，风景已经面目全非，再也拍不出此等景色了。

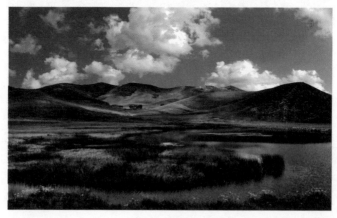

春海晨韵

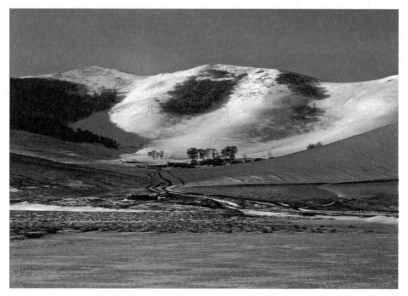

冬海雪韵

王啟印象摄影之云天路漫漫。大地本无路，走的人多了，就成了路。现今，马路、山路、石路、木阡道、园林路、快速路比比皆是，我把我拍摄的各种路汇集成专题，也很有意思，这是其中的云天路漫漫选片。

云天路漫漫

第二章·

接片和创意片作品选析

很多摄影爱好者的硬盘里，往往都有许多压箱底的作品。有看着满意的，有看着不满意的，有刚开始看着满意，后来又不满意的，还有以前看着不满意，现在翻出来看，又满意的。这些作品不能浪费，可以进行后期整理，制作成创意作品。

我先是手工做接片，很费功夫，后来接片工具进步了，我可以借助软件拼片，方便多了。在采风摄影时，我会特别留意适合接片的素材，做了大量接片，做了很多全景图，乐此不疲。风景摄影作品是越大越有气势，越广阔，真实感也就越强，遐想一下，竹林、山峰、流水的风景片做成巨幅照片，是不是很有身临其境的感觉呢！随着后期PS技术的提升，我现在可以进行难度较大的创意片拼合制作。

1 接片

为什么要接片呢？看一下下面的两幅照片就知道了。第一张照片由于视野比较窄，所以整幅照片看着就很普通，我们可以拍摄多张照片，将其拼接，形成第二张全景图，整体的空间感和效果就出来了。

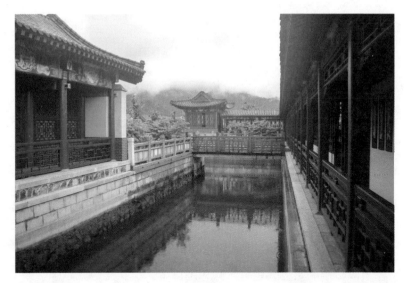

窄视野

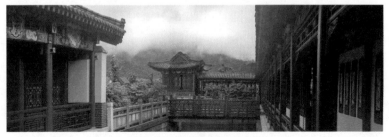

宽视野

　　有人可能有疑问，那直接用全景模式拍摄或者全画幅模式拍摄不就行了。事实上不是这样子，如果运用这种模式拍的话，照片质量并不会很好。但是如果是多张照片进行拼接的话，可以保证每个单独照片的拍摄质量很高，那么拼接起来的照片像素质量就会很高。

　　上面这种建筑物属于普通的日常摄影，接片要在大全景情况下才能发挥最大的作用。尤其是辽阔的场景，因为镜头广角达不到要求，很多景色拍不到超大全景，此时我们就可以拍下景色的各部分，不低于两张，甚至更多，通过后期手段，接出全景。第一章后期制作小节里的月牙泉就是运用这种方法接片出来的，下面再给大家看看其他一些接片作品。

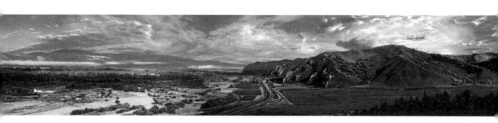

内蒙古阿尔山玫瑰峰远眺：成品长 280cm，宽 49cm

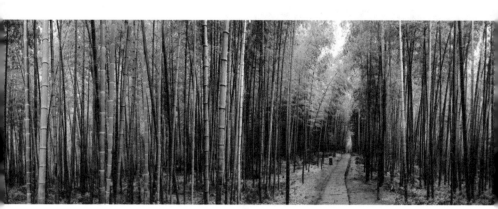

竹海：成品长 238cm，宽 78cm

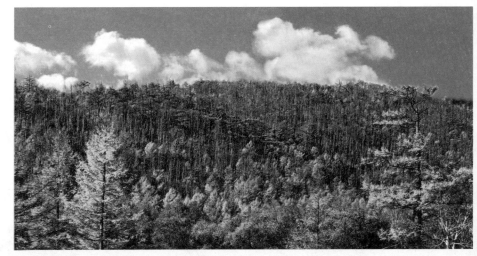

内蒙古阿尔山的森沟秋韵：成品长 105cm，宽 53cm

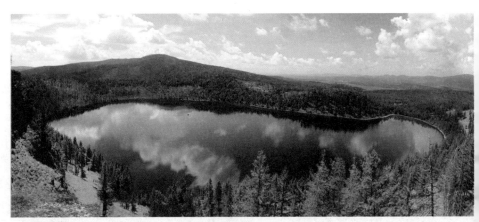

内蒙古阿尔山驼峰岭天池：成品长 260cm，宽 98cm

《驼峰岭天池》是获奖作品。由八张照片合成，我应约做过多张，最大做过长280cm的宽幅墙片。

丰宁坝上的原野：成品长 58cm，宽 30cm

远山翠雾红铃俏：成品长 93cm，宽 62cm

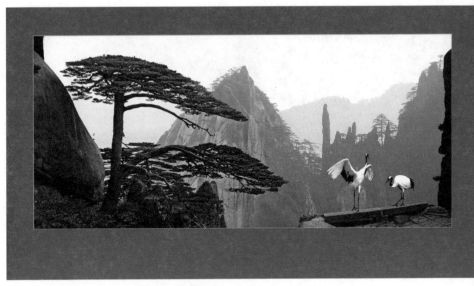

迎客松鹤舞福寿长：成品长218cm，宽120cm

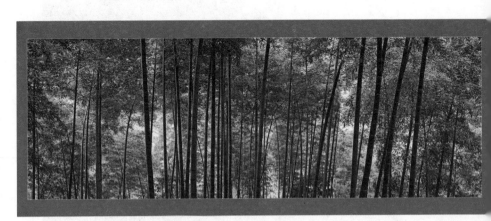

竹海深幽迷密图：成品长280cm，宽110cm

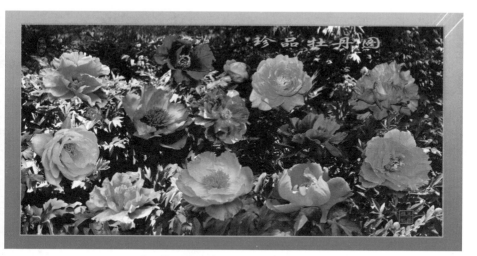

珍品牡丹图：成品长 130cm，宽 65cm

万春亭松墙牡丹图：成品长 140cm，宽 67cm

松柏首案红牡丹图：成品长 120cm，宽 60cm

　　正如上面的松鹤图、竹海图和牡丹图所展示的，高清宽幅摄影作品配上文字、签章和意境诗词，再加适色的边框，是我的印象摄影的创新专利，提升了图片的品位和档次，也方便了运输邮寄和加实体框制作。作品最开始加画框时，要配木条边框，加玻璃、透明PV板等。大幅画片，加玻璃不安全，要采用压膜工艺，这样就不用加玻璃，还可以卷成筒状，携带、邮寄都方便，后期可以根据自己的喜好配备边框，悬挂在适合的地方。

　　由于我经常到全国各地采风，几十年下来，积累的作品很多。早期的胶片摄影作品，有选择地做了许多六寸至二十四寸的照片，装了好多相册和画框，很不方便，现在还储存了好几箱的底板、相册和画框，后来就选出经典的照片到图片社进行

电分，拷贝成电子版，存储在电脑中，方便查找。再然后就用上了数码单反相机，可以直接拷贝到电脑，存储到硬盘里，就更方便了。我把原版作品进行分类，一般是按时间年份存储，每年一大集。再按题材存储，标明年、月、日以及何时、何地、采风的内容，后期再看，也是一大乐趣。对于有千万张摄影作品的影人，在做片，尤其是做接片时，标注题目、大小、日期很重要，只是随手之劳，却能为后期查找、演示打下基础，不然以后再去补录，会很费时费力。在接片的过程中，我把一些题材进行归类，觉得很有意义，不仅好看，还很有品质。

比如把新疆、甘肃、东北、内蒙古、北京以北汇集为《北国风》。

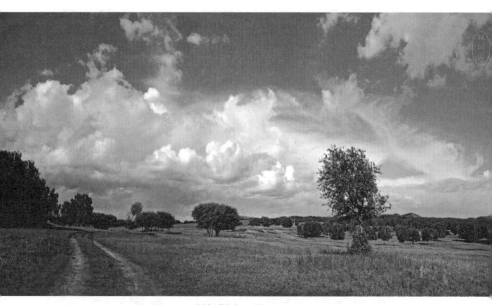

围场坝上—风云

把广东、广西、云南、福建、江西、安徽等汇集为《南国情》。

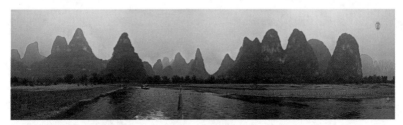

广西—阳溯漓江

把山西、山东、河南、陕西等汇集为《中原味》。

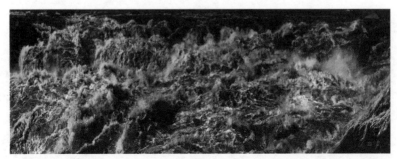

山西—黄河壶口瀑布

黑龙江—吊水楼瀑布

海南—蜈之洲岛海滨

海南三亚湾海滨：此作品由八张照片合成，成品长 146cm，宽 58cm

内蒙古阿尔山，蓝天，白云，油菜花海

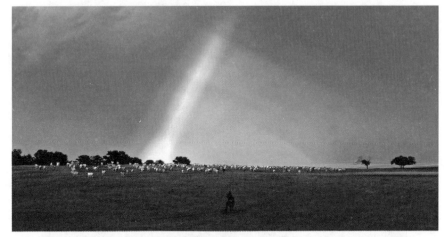

原野巨虹

　　原野巨虹是一张创意拼接片，这是我在呼伦贝尔草原仙女湖畔拍摄，当时下了一场特大暴雨，雨后阳光立现，天幕上出现了巨虹，我至今只遇一回。

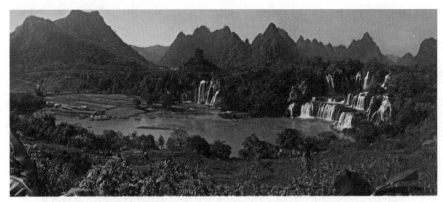

广西德天瀑布：此为大幅拼接片，成品长 98cm，宽 39cm

广西弥勒佛显峰林

　　弥勒佛显峰林天机密图。一日，我住宿明仕田园农家院，经过漫漫长夜，朝阳升起，祥云笼罩，霞虹祥瑞，弥勒佛显，峰林壁立，浑然天成。正是：笑口常开，笑天下可笑之人，大肚能容，容世上难容之事。

云南大理三塔

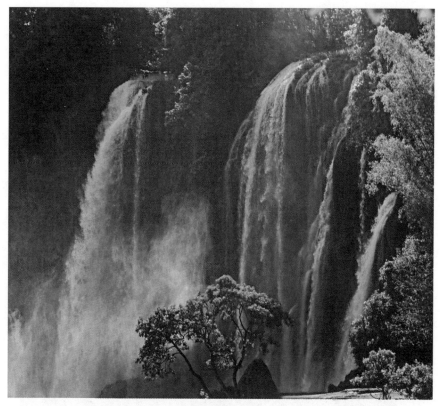

广西—德天水韵

　　黄河壶口瀑布，浊流雄洪，万世不息，从天而降，更激起十丈雾气。

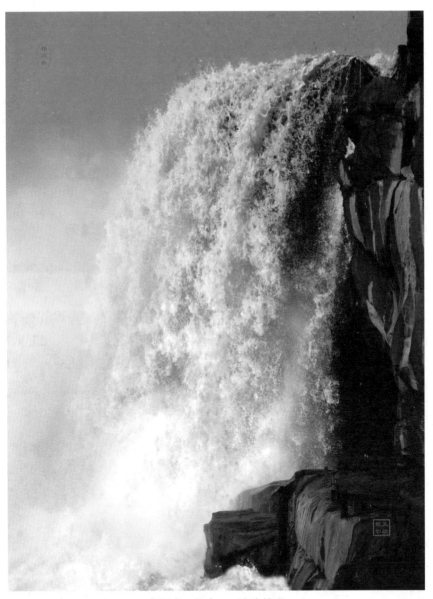

黄河壶口瀑布 1：浊流雄洪

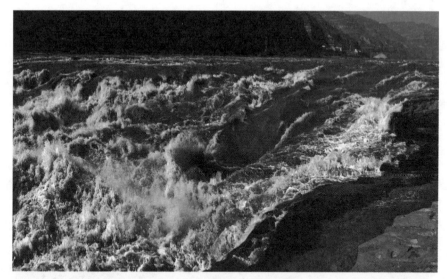

黄河壶口瀑布 2：万世不息

黄河壶口瀑布 3：从天而降

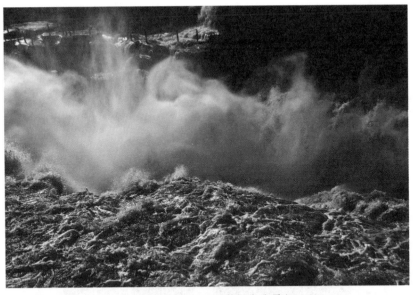

黄河壶口瀑布 4：更激起十丈雾气

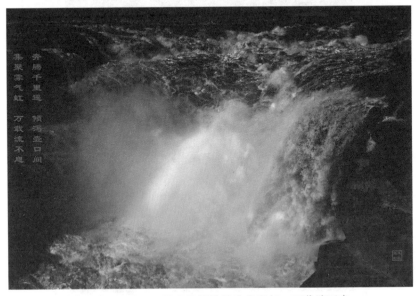

黄河壶口瀑布 5：瀑布沸腾激浪映显彩虹，万载流不息

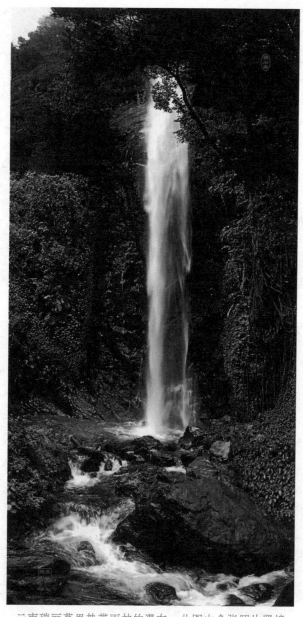

云南瑞丽莫里热带雨林的瀑布，此图由多张照片竖接

瑞丽热带雨林的树瀑，此图由上下四张长条照片竖接

大珠小珠落玉盘

　　此作品拍摄于河南云台山红石峡，取的是瀑布的小局部，水落石上，飞溅如珍珠，很美，似大珠小珠落玉盘。

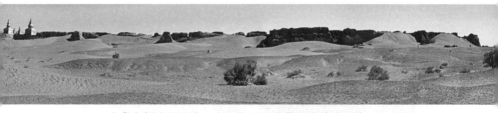

内蒙古额济纳黑城，由七张远观全景照片接片而成

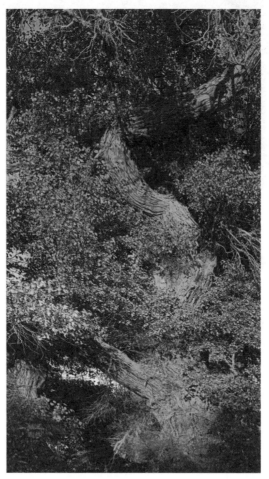

内蒙古额济纳神树，作品选取神树的局部主干，由上下两张照片接片而成

接片不一定只运用于大全景的风景照，微距镜头也是可以运用接片的。

微距令箭—拼接

比如这幅花蕊的照片，我们在用微距镜头拍摄的时候，除了焦点中心是清晰的之外，其他地方都会发虚，我们就可以以几个焦点为中心，拍摄多幅花蕊照，然后拼接成整图。

2 叠片

接片还有一种方法叫作叠片，说通俗点就是复刻。

比如下面这三幅图，可以选取质地相同的照片循环复刻，做出有视觉效果的大片。

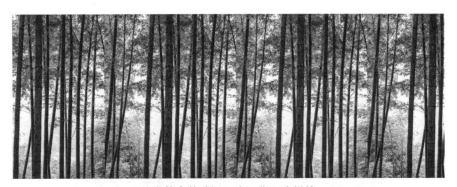

竹海林密静雅图：由四张照片拼接

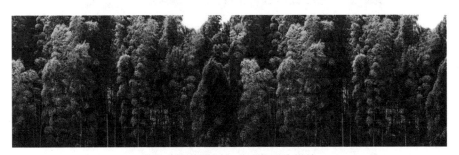

翠竹幽深林海图：由两张照片拼接

郁金香花海图：由八张照片拼接

3 组合片

　　我还尝试把不同的作品，有机地拼接成片，但是这种风格的作品要注意画面的协调、色彩的跳跃以及整体的美观和舒畅。

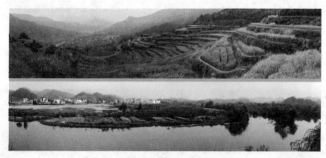

婺源油菜花海

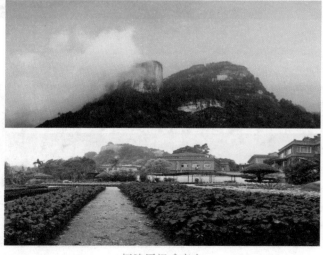

福建厦门武夷山

　　组合片还有一些简单的拼接操作，把几张照片放在一起进行展示。

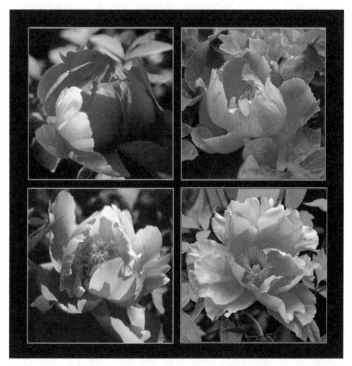

牡丹和合图

　　拍花卉的时候，几张图片拼在一起，起到的展示作用更大一些，但是如果我们将生活中的场景进行组合展示，那么照片就更具故事性。

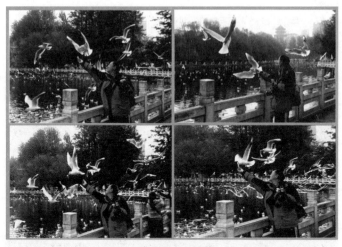

翠湖海鸥趣事

此为我在云南昆明的翠湖抓拍的喂海鸥的过程，拍摄了从举食，到海鸥叼食、飞走的过程，整个画面连贯、有趣。

鸟的故事

　　有一次清晨，我在花园散步，忽然听见好听的鸟啼，循声望去，一只好看的黄尾雀正在绿草丛的喷淋管上不停地叫，离我很近。我前行几步，它就飞到稍高点的树上，并不飞很远，待我走近，它又飞回原处另一喷淋管上，没有飞走。我很不解，感觉不寻常，便低头寻觅，看见一只刚出窝的小黄尾雀在地上踱步，即将躲进草丛。原来，大黄尾雀为了小黄尾雀能安全躲进草丛，故意在调虎离山。我恍然大悟，并且十分感动。

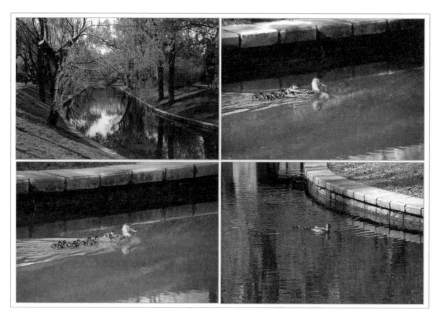

野鸭子的故事

　　在紫竹院公园里住着一些野鸭子，鸭妈妈每年都把蛋产在一些神秘的地方，孵出小鸭子，带它们成长，并和人们和谐相处。

鸭妈妈其中一处下蛋的场所是河边的一棵大柳树，它把蛋下在大树杈上的树洞里。春天来了，又一窝小鸭子诞生了，一共九只。不幸的是，它们出世时，树洞离水面很高，鸭妈妈先飞到河里，大声叫着，呼唤小鸭们也学着跳下来，这引来了许多人围观。小鸭们害怕、犹豫，最后还是听着鸭妈妈的呼唤，一个个勇敢跳落水面。忽然，一只小鸭不幸向河岸跌落，一位好心人赶忙伸出羽毛球拍接了一下，小鸭的腿还是受了伤，被收养了。这个故事我是听其他游客讲的，我赶到时只拍到了上面这四幅照片：鸭妈妈带着小鸭子们跳到了河里，开始带它们游泳，小家伙们紧排在后，开始了幼儿生活，一只小家伙还跳到鸭妈妈背上，偷了一会儿懒。它们游了很长时间。小鸭们总会长大，脱离妈妈的护佑，各自成长，自己找鱼吃，什么命运在等待着它们呢？

4　创意片

再来讲讲创意片作品。艺术摄影的真谛，就是创意，没有创意，拍出来的不是作品，而是照片。

创意片有很多方法，将不同地点的景物制作到同一幅作品中，是其中之一。

下面展示的几幅作品是运用软件进行抠图、拼合的创意片作品。

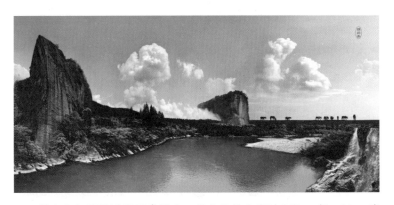

　　将山水和草原进行创意拼合，此作品最大出过 260cm 长，80cm 宽的墙片

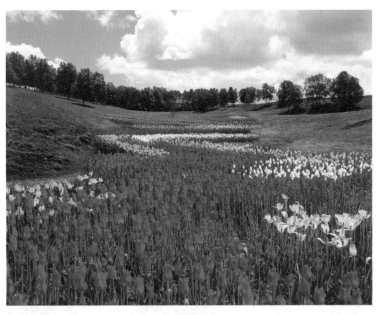

山谷郁金香，将郁金香和山谷进行拼合

海南三亚湾

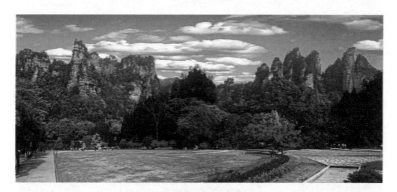

黄石寨峰韵图

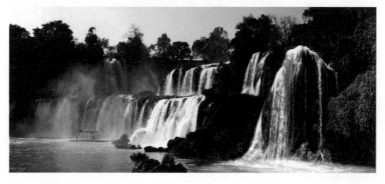

德天瀑布

龙门石窟全景图

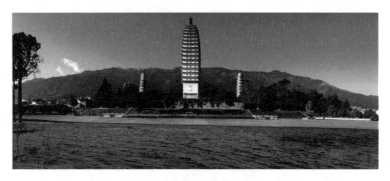

苍山、洱海、三塔，三个风景进行拼合

坝上风云幽秘图

王啟作品賞析

1 佛光普照

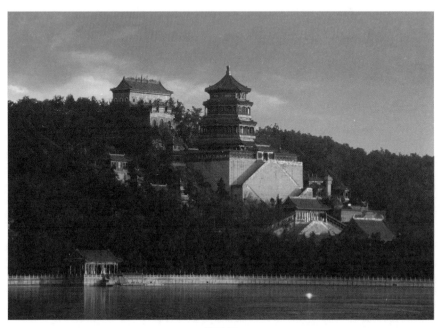

佛香阁

佛香阁是颐和园的标志,而我也多次把镜头对准它,晨光中的佛香阁更充满神秘,金光四射,佛光普照。

摄影捕捉灵感很重要,抓住瞬间的神秘、美感,从普通中拍摄不凡。早晨日出和晚上夕阳中更容易拍摄出非凡的摄影艺术作品,不要怕辛苦哦。

2　层峦叠翠

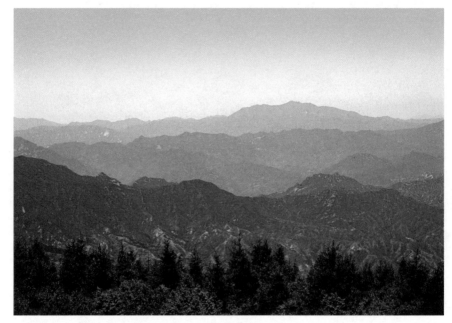

百草畔

　　这是我多年前用胶片相机拍摄的，是北京西边唯一能开车到达的海拔2000米以上的山顶——百草畔。在晨光初起时，赶上好的天气，才可"一览众山小"，欣赏层峦叠翠的景观。

3 云起和祥

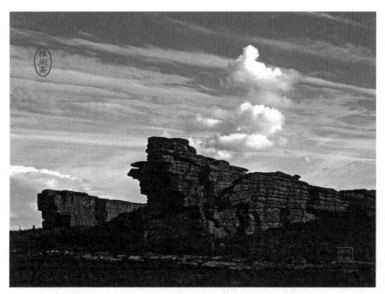

阿斯哈图石林

　　云起和祥是内蒙古赤峰阿斯哈图石林景观，棕褐色的层岩隐藏着巨型怪兽，白云螺旋升起，深含无限意境,这样的云景不会再有。

　　有时，遇到好的景象，等拿出相机或做好准备时，好的景象已成过去，只剩遗憾。所以，要观察景物、天气变化，留有余地，提前做好准备，不放过美好的瞬间。专业影人可能几天不拍一张，但，看到满意的景观，一气拍几十张，甚至更多。要记住，好景象稍纵即逝，很可能再也不会看到，尤其奇特的天象，不要错过哟。

4 玉带佛影

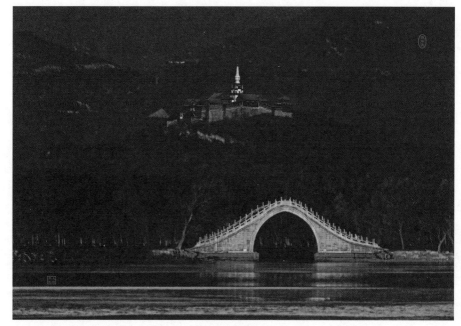

玉带桥

颐和园玉带桥沐浴在晨光和玉泉山经塔佛光之下，初春的昆明湖薄冰将开，蓝色冰水纹和桥影交相辉映，好一幅玉带佛影。

拍摄时找一个独特的角度、视角，就会有意想不到的收获，会与众不同，取得成功。这张片就是初春之晨，在颐和园东岸，龙王岛西边，隔水用长焦取景才有的景象。

5　崇山峻岭

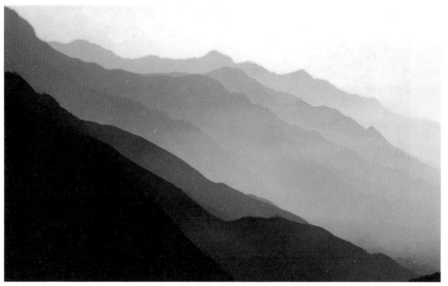

河北大海坨山

　　这是夏日早晨，河北大海坨山中的景象，环境清秀、韵味深幽。只有在空气清新的山野之晨，才可拍摄到这种梦幻之境。

6 宏墙晨曦

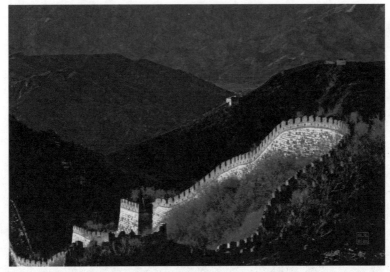

箭扣长城

宏墙晨曦拍摄的是怀柔箭扣长城。箭扣长城以奇雄、险峻、起伏大著称，在金色晨光的照耀下，长城显得更加雄伟壮观，历史悠久。

这张照片拍摄得很是辛苦。我半夜两点多起床，背上近二十斤的摄影包，拿上三脚架、手电等，先走山间小路，再爬山路，有的地方很陡，要手脚并用，约莫用了三个小时走到了山顶长城坡口，再爬长城，找好位置，架起三脚架，安好相机，等待日出。这次也是运气好，晨光中的长城美不胜收，我一通狂拍，劳累全无，拍得酣畅淋漓，这就是摄影者最大的幸福吧。可要是运气不好，雾气迷茫，只好收家伙下山，继续睡觉。

7 鹰迷魂壁（创意片）

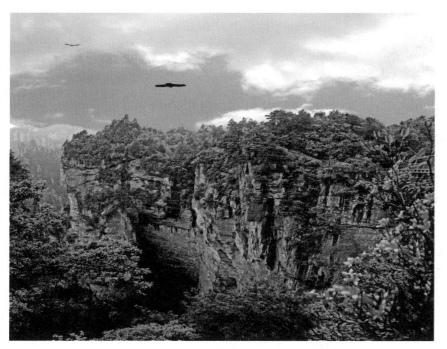

张家界

　　迷魂壁是湖南张家界袁家界景观，万丈绝壁，深不可测，此等景色让人魂牵梦绕，流连忘返。

8　堇色晨曲

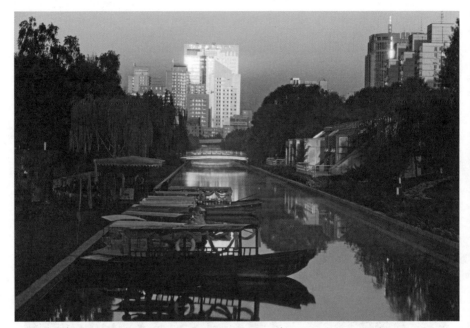

北京小月河

　　北京水系治理使小月河水质变好，在晨韵中，晨光将远景染成金色，熠熠生辉，游船静待，幽雅闲逸。

　　在不起眼的地方，晨光会绘制秀丽图画。有时看似平常的景色，有了光线韵味，就有了艺术性。

9 回首往事

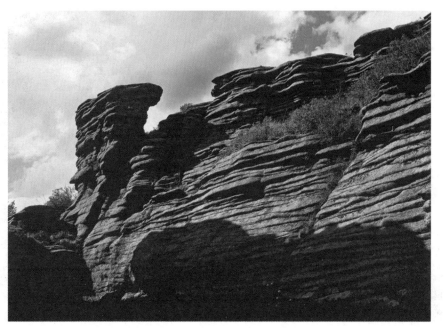

阿斯哈图石林

回首往事是内蒙古赤峰阿斯哈图石林景观，亿万年形成的岩石像一只回首的山鹰，层层灰岩像是一根根雕翎，像是回忆着亿万年的经历。

拍摄时，要细细观察、欣赏，品味大自然的造化之功，放开联想，你会觉得世界奇妙，意趣无限。

10 京唐港运（创意片）

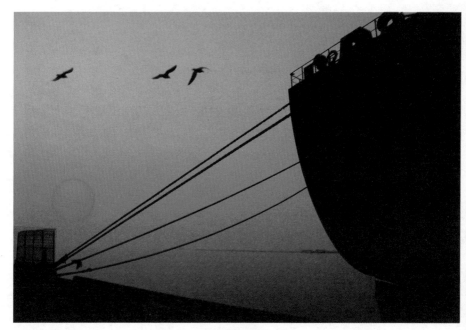

巨轮与晨曦

巨轮被缆绳固定、大海与天空一色、飞鸥尽情翱翔、红日蹦出海面，多美丽、有气势的意境。

点评：这是创意片，实际当时天空灰蒙蒙的，但画面很有雄浑气势，经过后期提红，加了翱翔海鸥，就有了活力和画意。

11　角门夕韵

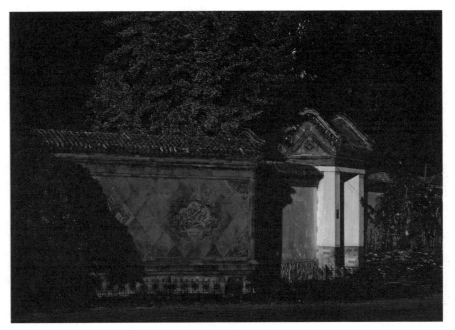

大观园

　　这是北京大观园正门的东角门，并不起眼，我一日路过，看见它在夕阳中很生动，就拍了下来。夕阳中，灰瓦白墙，闪烁金色，好一派角门夕韵。

　　光影是魔术师，会使普通化为不凡。平日经常看到的很普通的景象，在夕阳、晨光中会使人感到温馨、愉悦，所以，摄影师总是早出晚归，享受光影的沐浴。

12 天女散花

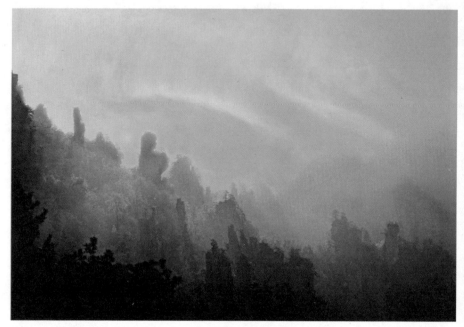

张家界天子山

天女散花是湖南张家界天子山景观，站在观景台看，天空中祥云缭绕，石林就像一位天女，有侍者在身后侍奉，前方仿佛还有朵朵鲜花撒下，形态逼真。著名的景观总有其成名的缘由，大多数景区气候宜人，变化万千，引人入胜，不同季节有不同的韵味。

13　金山岭秀

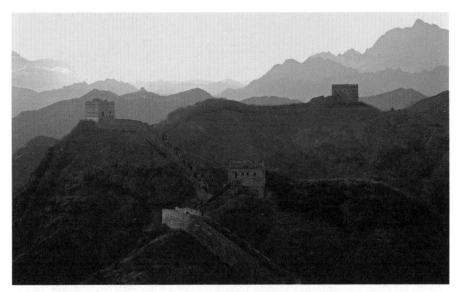

金山岭长城

　　金山岭长城在夕阳中显得更加雄伟、壮观，角楼、拐角被阳光染红，像是回忆烽火点燃的岁月。

　　晨阳、夕阳是画师的彩笔，刻画出无数的生动画卷，也是摄影人追求的时刻，记住，不要放过早晨、傍晚的光晕。

14 坝上冬韵

坝上冬雪

坝上的冬雪掩盖着山岗，与蓝天一色，太阳光芒四射，树影婆娑，韵味优哉。

逆光、冬雪也是摄影人的追求之一，看来，摄影人和自然是紧密不可分的，是时时与苦累奋争的强者。

15　芭蕉情深

江南园林

一丛芭蕉挺拔劲绿，白墙黛瓦绿树，外加红灯笼点缀，情味十足，一派典雅的江南景致。

诗情画意也是摄影的拍摄点，我们要提升个人的人文素养，才能深入其中。

16　雾海金龟（创意片）

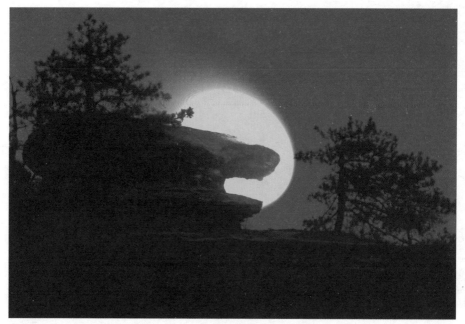

雾海金龟

　　雾海金龟是湖南张家界黄石寨的著名景观，石龟形态敦厚、寿高万年，沐浴阳光、雨露、雾海。

　　拍摄著名景观的最佳时刻不是都能赶上的，只能靠实力和运气，我是靠后期做成了此片。

17 华厦崛起（负片）

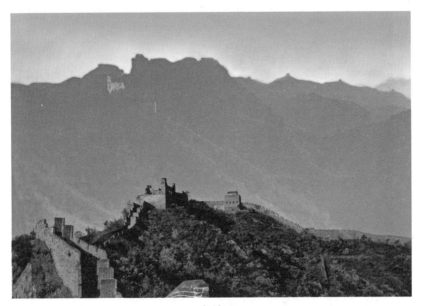

长城

　　这是一幅早期的二拍（胶片）作品，以侧逆光的长城为背景，以侧正光的长城为主体，展示了中华民族宏伟的历史遗迹，隐喻着中华崛起和中国人民不屈不挠的精神。

　　许多时候，大家都在同一地方，拍摄同一景象、人物，照片大同小异，只有细节的把握不同而已。要拍别人拍不出的与众不同的作品，实际是靠创意，要比思想的独到、技巧的不同，最坏的也许就是最好的，有缺陷才会更实际，我们可以设计多种不同的方法、技巧，如多次曝光，闪光、动态的运用，色温、曝光补偿，借用布景、景物，后期制作的设计等等。

18　五彩地

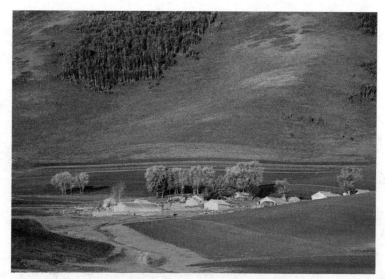

五彩地

19　丰宁坝上

丰宁坝上

以上两张片是我几十年前第一次去丰宁坝上用彩色负片拍摄的，因当时去的人还少，保持了原始的韵味，出了一些好片。后来很多次再去，都没有了初始的感觉，所以，第一次的体验很重要，拍摄时间也要错开，少有人去时为好。

20 纯情母爱

阿斯哈图石林

这是内蒙古赤峰阿斯哈图的石林天然景观，这幅照片里共隐藏着四只狗，你看出来了吗？整个石头像一只大狗怀抱一只小犬，还背驮着两只小犬，体现了母爱的无私和伟大。大自然很奇妙，造化万物，等待着我们去发现。

21 德天水韵

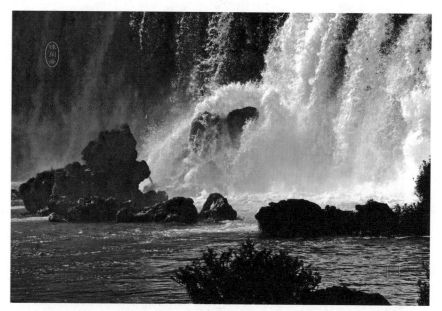

德天瀑布

　　广西的德天瀑布很美，有气势，细细品味局部的水落瞬间，水韵更是让人联想无限。取小景、细节会使你的摄影作品更具观赏性，吸引更多目光。

22 朝阳观月色

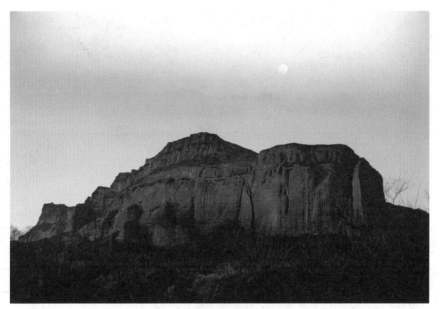

晨曦与朝阳

　　这是一张胶片二拍的摄影作品，晨曦之光把朝阳观染成红色，远山和明月挂在天空，令人心驰神往。每月十五月儿圆，是出好片的时机。二拍、三拍或更多次一底拍摄，是创意摄影的好方法之一。

23 生命之歌

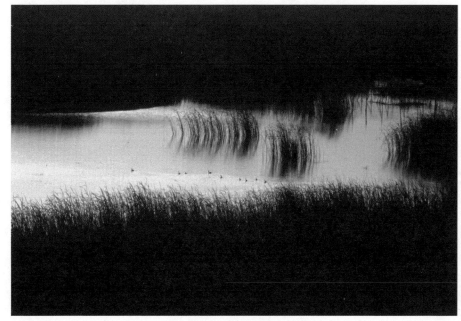

芦苇丛中的小野鸭

　　夕阳掩映着芦苇丛，河道被染成藕红色，一群小野鸭勤奋地游觅，像乐谱上的音符，谱写了一首生命之歌。

　　小小的生命能体现出无限生机，增添画面活力。

24　山月情

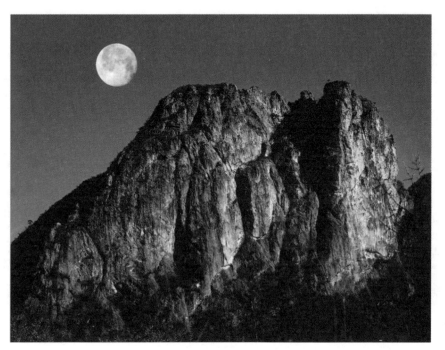

月下山影

山色秀丽迷人，月亮圆得可爱，多么幽深雅静的意境啊。
黑白片是永远的主题。

25 西海日出

天子山日出

西海日出是湖南张家界天子山景观，站在山顶观天子山西海石林，颇为壮观，日出时分更是意境无限，像一幅国画。

早晨的第一缕阳光，就是神秘的使者，带来的总是奇迹。晨光瞬间色彩是变化的，要抓住最佳的意境。

26　晨雾镶翠梦幻秘境图

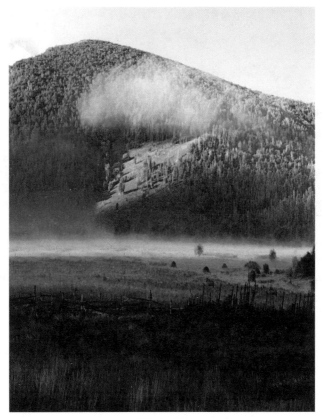

阿尔山晨雾

阿尔山是火山温泉之乡，晨雾景观奇异、梦幻、深幽，宛若秘境。

好的景观可遇不可求，时间把握很重要，只有在适合的季节、天气才能拍到。

27　阔野蓝空菜花黄

阿尔山的原野

　　由于地域辽阔，阿尔山的气象一天多变，一会儿一变，在
这儿看阴沉沉，走出十几里地就是阳光普照的另一番景象，雨
后的晴空更是绝美非凡。

　　拍摄宽广的原野要有合适的高度、角度才行，湖面、山峦、
花海在拍摄时有了高台才会更壮丽。现在有了无人机摄影，出
现了很多崭新视角的摄影作品。

28　滴水壶禅景诗图集萃

北京延庆有一个幽深的禅修之地，以《滴水壶记》闻名：白河之北一山中，峙状若悬空石洞，凌虚嵚岈，独秀崖端，有瀑布水飞流直下，自洞口喷薄而出，如珠帘倒卷，广可百丈，激响若雷，散沫如雨。其下承以清潭，汇流东注，游者怡目悦心，悽神寒骨，虽匡庐三叠，雁宕九龙未足，以方斯奇诡也，第僻处荒裔，人迹罕至，故问津者寡，世无得而称焉，其名为壶，亦由道家，方壶洞天神仙之境云而。

滴水壶秘境图

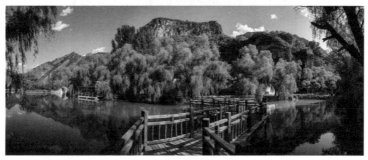

滴水壶卧虎图

滴水壶胜境图

滴水壶水滴图

滴水壺滴水音圖　　　　　　　　　滴水壺夢幻圖

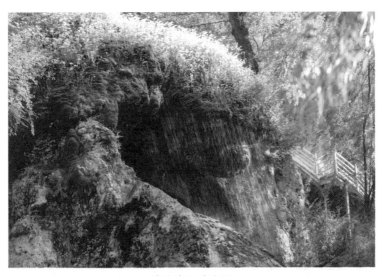

滴水壺口滴水圖

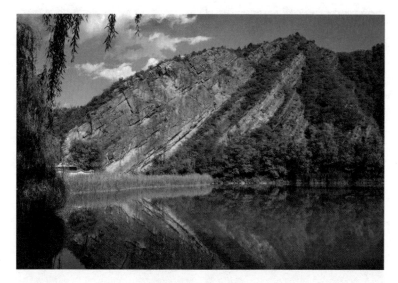

滴水壶纹理山岩图

　　这组照片的八幅图从不同角度、方位诠释了滴水壶景区的风貌特点，很具观赏性、艺术性。不过本组照片重点在于展现壶口滴水、雨雾梦幻的意境，并没有展现全貌。

29　明水远眺

明水远眺

这张照片展示的是明水观景台向后看的景观，这里一般很少引起别人的注意。我也是在偶然之中发现，这里气势磅礴，云势壮美，原野风味十足，充满着原始的气息。摄影人在找景的时候一定要另辟蹊径，眼光独特，不走寻常路。

30 雨中玫瑰

雨中的玫瑰

这幅照片我是雨中用长焦拍摄，玫瑰为焦点，树荫下显现出雨的直线。要拍摄出雨线，更是要在中雨或长时曝光时才可见效果。

31 雨中情思无限

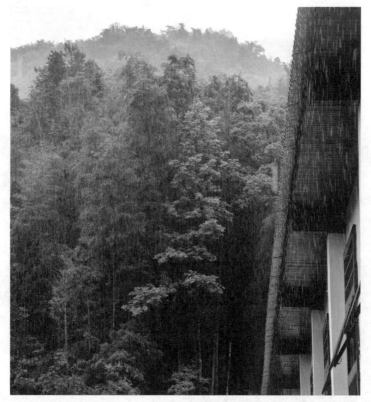

雨中漫影

　　雨和雾是艺术摄影拍摄的主题，是动态的、瞬间变化的，光线还黑暗，人在雨中淋，很不好拍摄，却是出艺术作品的最佳机会。许多人都喜欢下雨时的感觉，雨水洗净了空气中的杂物，雨中拍摄的作品清爽、锐度好，雅致舒适，意境深幽，蕴含丰富，令人遐想。

32 大漠飞天图

黑城城墙飞天图

这是纯大自然的杰作，源于我细腻的观察、思考、发现。在额齐纳黑城时，我发现黑城城墙的褐色细尘，在风的吹扬下，落在了也是由狂风搬来并堆积的沙堆上，画出了似敦煌壁画的绝版大漠飞天图。

33　蘑菇云

蘑菇云

　　这是我拍摄于2008年7月的照片，草原的自然界蘑菇云腾起，展现了自然界的变幻莫测。

34　茶花一品秀

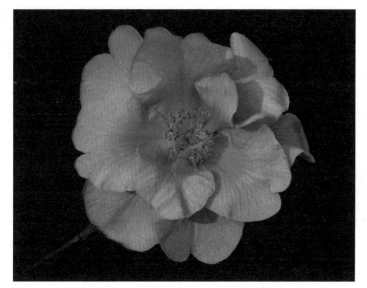

茶花

　　茶花很少有大朵盛开的时候，这是一棵古茶树的花朵，纯实清晰、质感细腻、层次分明，惹人喜爱。纯黑的背景更凸显出花朵的韵味。

35 雨后天眼

雨后天眼

　　拍风景，云天的变化很关键，瞬间即逝，能否抓住并准确地拍摄下来，决定摄影作品的成败。这是在一场暴雨后，广袤的山丘草原上空，晴空立现，气势磅礴，深远幽雅，意境神秘。

36 翠竹林密图

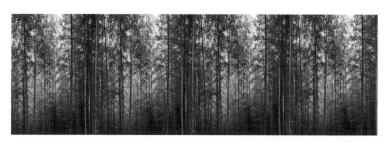

翠竹林密

　　这是一张经典的叠片，四张片组合成一片翠绿的竹海，整齐挺拔，神秘的同时不失幽雅。

37 石林峰峦图

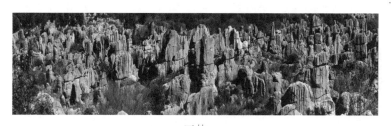

石林

　　大自然有很多我们认知尚浅的事物，参观云南石林，我看见石林阵广阔、壮观，很高兴。看介绍说，这是年幼的石林，千万年后，会长成高大雄伟的宏大石林，我又很震惊。人生苦短，可惜看不到它的成长过程。

第四章

我的摄影专题

1 《墙》专题

2003年，我在大海坨山采风，踏着冬日残雪，走在初春路上，山在阳光普照下生机勃发，忽然看见一堵土墙，便停下脚步。面前的土墙，印着夯实的痕迹，墙根铺着一排卵石，墙头散码着一溜节雨的石块，在晨光中很有意境。我就开始拍了一些村墙的照片，写了一些关于墙的文章，并且注意专门拍摄墙的照片，做了《墙》专题。

墙有成千上万，古今中外到处可见，但是随处可见的墙，却蕴含着历史的变迁，见证着世间的酸甜苦辣。墙是很值得挖掘的题材，有广阔深邃的研究价值。目前，我已积累了全国各地各类墙的照片万余张。

2005年我的短文《墙的故事》和《华夏》《宫墙》《村墙》等4幅作品在《中国摄影家》第七期发表。摄影作品《故宫的墙》在2006年"中粮杯"印象故宫国际影展中获奖。《墙说——图览颐和园之墙》2010年在《景观》第四期发表。

墙大致可以分为五个大类。

（1）宏墙

宏伟高大的墙，比如中国的长城。长城是世界上最雄伟壮观、最历史悠久也是修建时间和长度都最长的墙。长城始建于公元前七世纪，完成于秦始皇时期，终结于明代，若把历代修筑长城的长度加起来，大约十万里以上。现今长城，东起鸭绿

江，西达嘉峪关，全长12700多华里。长城工程雄伟艰巨，是中华民族勤劳智慧的结晶，被誉为"世界奇迹"。除了长城之外，各城市的古代城墙或者遗迹也可以归于宏墙的范畴。

① 金山岭长城宏墙a

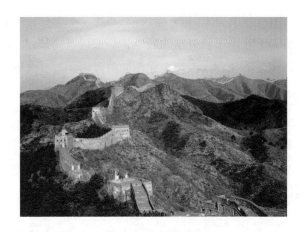

② 金山岭长城宏墙b

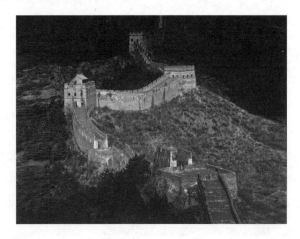

③ 箭扣长城宏墙a

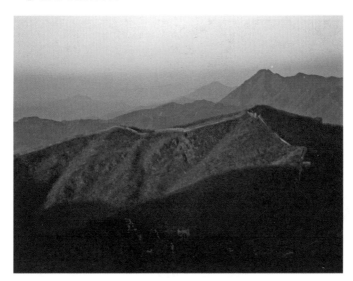

④ 箭扣长城宏墙b

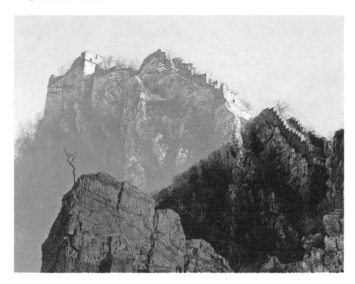

⑤ 箭扣长城宏墙c

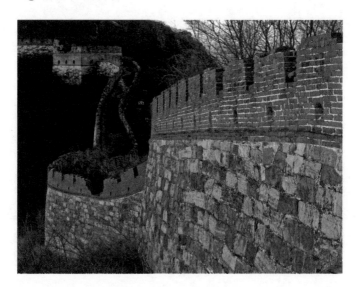

⑥ 箭扣长城宏墙d

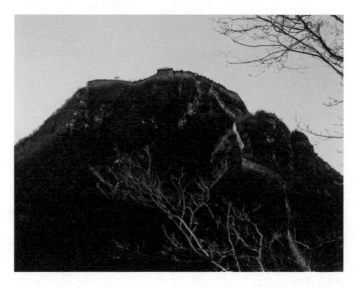

⑦ 原始的长城墙

⑧ 原始的长城城墙的遗迹

⑨ 大同城城墙遗迹a

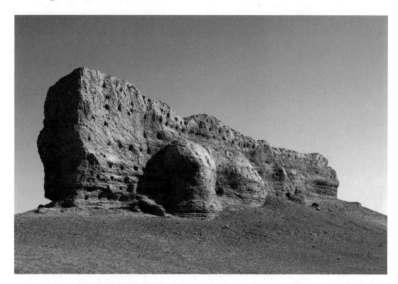

⑩ 大同城城墙遗迹b

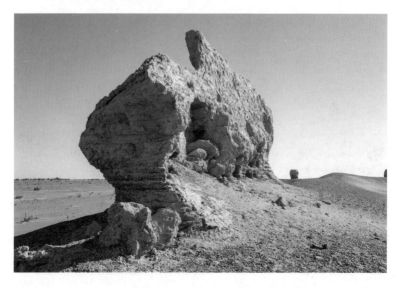

⑪ 大同城城墙遗迹c

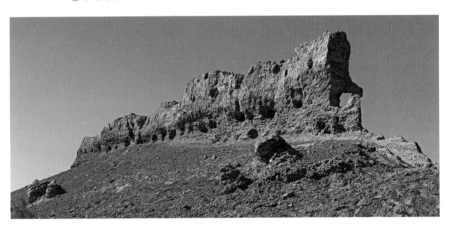

⑫ 大同城城墙遗迹d

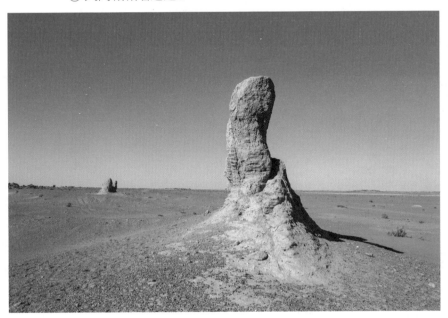

⑬ 内蒙古黑城城墙遗迹a

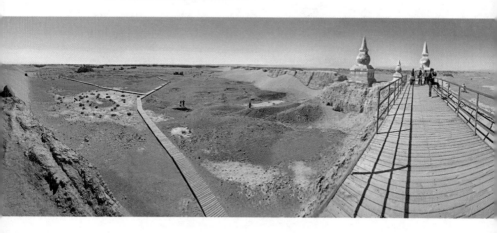

⑭ 内蒙古黑城城墙遗迹b

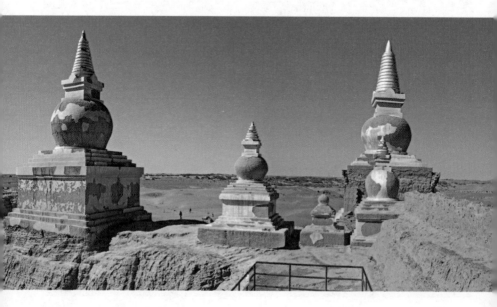

⑮ 内蒙古黑城土坯墙遗迹

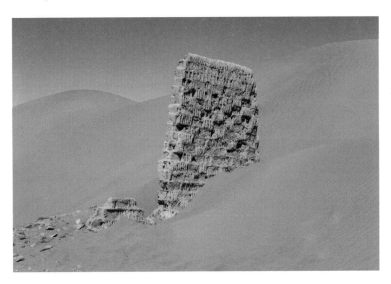

⑯ 甘肃嘉峪关长城城墙a

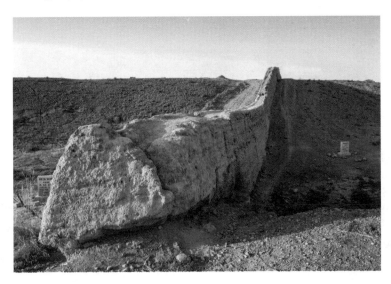

⑰ 甘肃嘉峪关长城城墙b

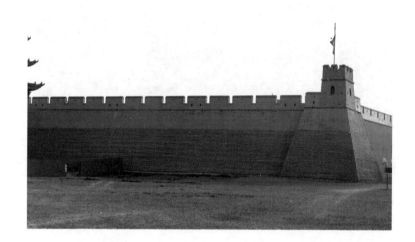

⑱ 甘肃嘉峪关长城城墙c

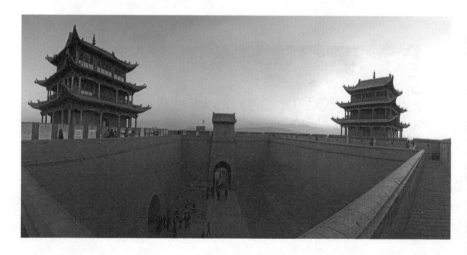

⑲ 甘肃嘉峪关长城城墙d

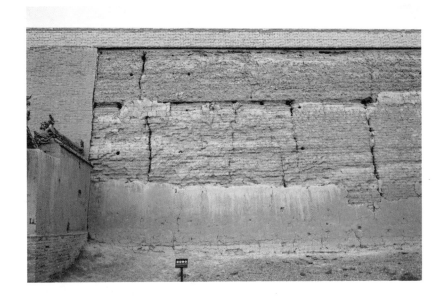

⑳ 平遥古城城墙

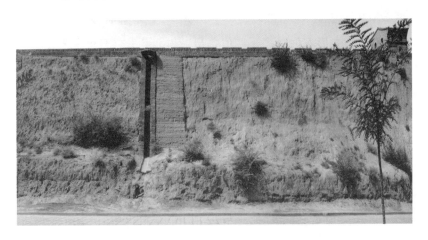

㉑ 南京明城墙

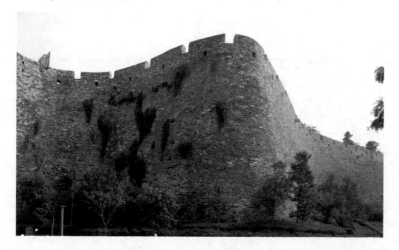

（2）宫墙

　　中国古代皇帝家的墙最高贵庄严，等级森严，在皇家内部，就有皇帝、亲王、郡王等不同的规制。皇宫的建筑更是独一无二，不可仿造。北京故宫，建于1406—1422年间，为明清两朝的皇宫，先后居住过二十四位皇帝，占地七十二万平方米，建筑面积十五万平方米，宫殿七十多座，房屋九千多间，宫墙、院墙无可胜数，是现存宫墙的代表。

① 故宫城墙a

　　就中国而言，封建特点遗存较为突出的，应是皇帝家的墙，它代表着皇权的至高无上，代表着封建的保守观念，代表着统治者的惧怕，想用高大厚实的墙来挡住威胁，保住江山社稷，保住财富的流失，保住至高无上的权力，传给子孙万代。但他们失算了，历史无情，朝代不断更替，墙建了又被推倒，推倒了又建，物是人非。社会在进步，推倒毁坏的，要比有幸留存下来的多得多，就历史的浩荡和无限来说，墙的高大厚实又有什么用呢？

② 故宫城墙b

③ 故宫城墙c

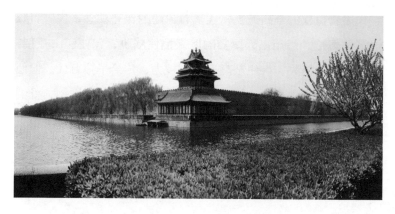

④ 故宫城墙d

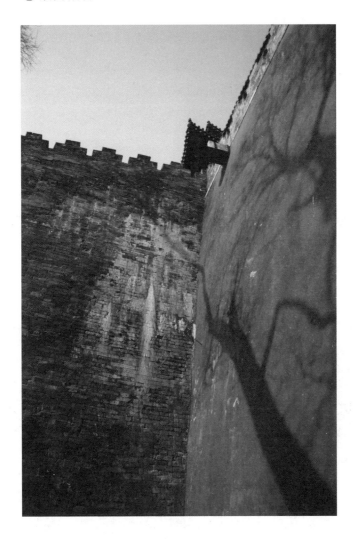

　　从起源来讲，墙是在防御中诞生的，初期是为了防止野兽的伤害，墙也是就地取材，很简陋。后来，墙有了防御外来侵

入、圈出各自地域的作用。再往后，随着私有制的产生，墙也就成为划分、切割领地的标志。进而，随着经济富裕，财力增强，墙又发展成身份地位的象征，并体现了深厚的人性特点和文化底蕴。

（3）园林墙

指皇家苑林和花园，由各王公、亲贵、富豪历代所建。这类墙有大有小，是装饰又是艺术，多姿多彩，很有意境。除了园林景点之外，著名的人文纪念遗迹等场所也应划入园林墙的范畴。

① 颐和园后山慈禧太后下旨接高的墙

　　这面墙据说是慈禧老佛爷的杰作，由于受到革命者炸弹的惊吓，她下令在墙原有基础上又加高了三尺，于是就有了高大且带有印痕的颐和园后山虎皮石围墙。

② 颐和园绮望轩残墙a

③ 颐和园绮望轩残墙b

④ 颐和园绮望轩残墙c

⑤颐和园味闲斋残墙

⑥颐和园院墙

⑦ 颐和园佛香阁院墙

⑧ 颐和园乐寿堂院墙

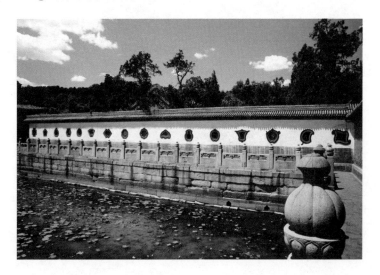

⑨ 十三陵残墙

⑩ 十三陵红墙

⑪ 圆明园墙

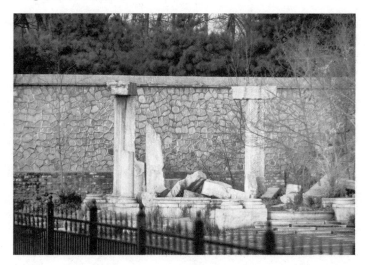

⑫ 中南海玉兰红墙

⑬ 北京万寿寺墙

⑭ 南方的翠竹、黛瓦、白墙

⑮ 园林中的龙脊曲墙

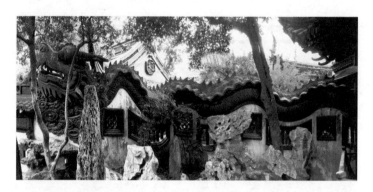

⑯ 园林墙之龙墙

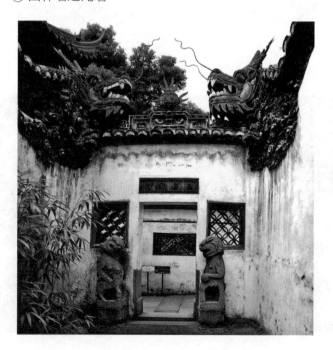

⑰ 上海豫园墙

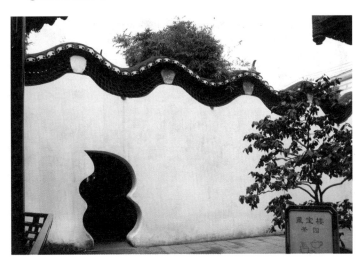

⑱ 上海豫园三大名石之一的玉玲珑墙

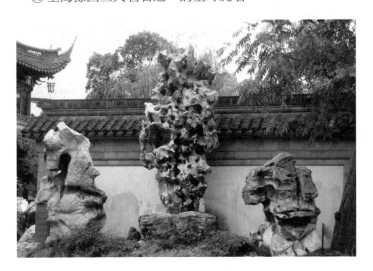

⑲ 无锡寄畅园墙

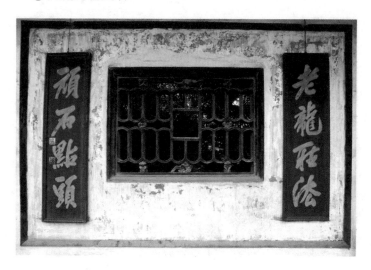

⑳ 无锡天下第二泉墙

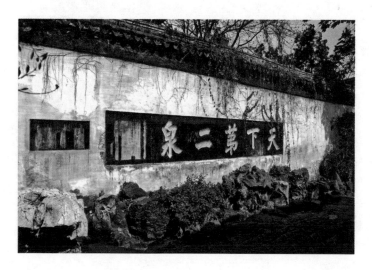

㉑ 无锡鼋头渚园林墙

㉒ 孙中山故居院墙

㉓ 南京总统府墙

㉔ 孔府中发现藏书的鲁壁

㉕ 南京夫子庙墙

㉖ 辛亥革命首义遗址墙

㉗ 成都武侯祠墙

㉘ 宁波普陀山寺庙墙

㉙杭州保俶塔石垒墙

㉚西安大雁塔墙

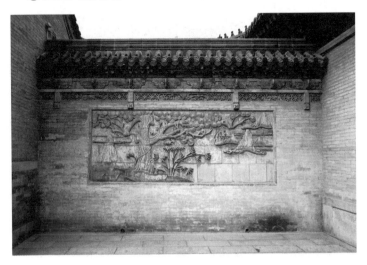

㉛ 浙江乌镇园墙

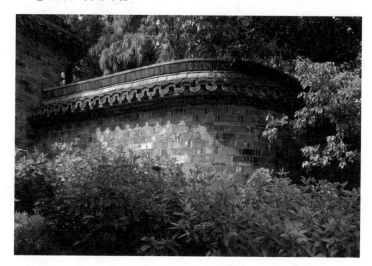

㉜ 据说是"聊斋"中崂山道士钻墙而过的地方

（4）市墙

指城市中大街、胡同、民居、小区、公园的墙。这一类墙五花八门，由于是民众所建，所以有各自的风格特点，不过气势上要差一点。到了现代，科技原材料种类繁多，民众的审美意识也大为提高，墙的设计也就美观和实用二者兼得了。

①北京植物园墙

②北京前门的围挡饰墙

③ 现代装饰墙

④ 北京紫竹院竹篱墙

⑤ 紫竹院院墙

⑥ 玉渊潭铁墙

⑦ 798的绘画墙

⑧ 798的墙上涂鸦

⑨ 中华文化墙

⑩ 都江堰地震后的饰墙

（5）村墙

指农村乡镇的墙。这类墙大都就地取材，与自然融为一体，很有地方特色和个性。有的墙即便简陋不堪，也各具特色，尤其山村的墙，很有韵味，看似简单，却具有历年历代的人文积淀。独特、清新、质朴，有返璞归真的意境。

① 土墙

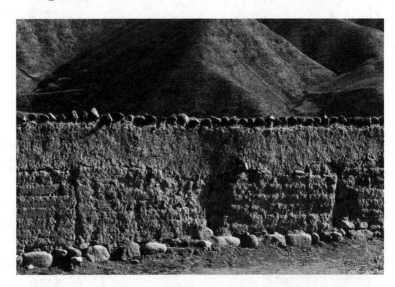

这面墙很普通，却在普通中隐含着伟大，随意中带着威严，俗气中蕴藏幽雅。它在不自觉中维护、代表着什么，忠实地行使自己的职责，刻录下历史。

② 卵石墙

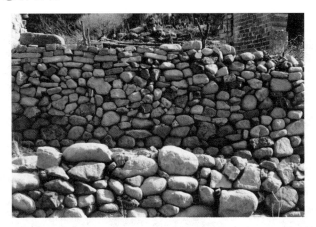

我一直在思索：墙壁，它们在切割着什么？隐藏着什么？遮掩着什么？代表着什么？

③ 长城砖墙

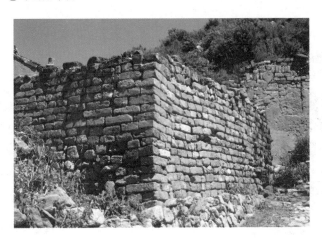

④ 土泥墙

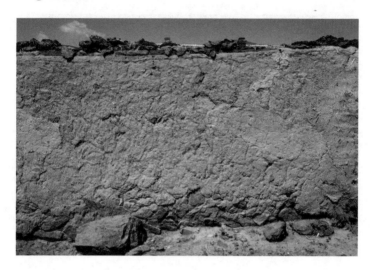

⑤ 泥坯墙

⑥ 黑泥墙

（6）其他墙

① 敦煌的张大千画墙a

② 敦煌的张大千画墙b

③苏州寒山寺诗墙

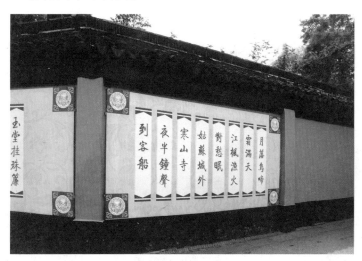

2　《东方元素》专题

在我的朋友中有许多做烙画、剪纸、书法、绘画、收藏等民俗艺术的专家，我给他们翻拍了不少作品。在各地采风时，我也拍摄了许多民俗建筑、艺术表演、博物馆藏品、大事活动现场采风等纪实照片，整理出《东方元素》专题。

（1）印象平遥影展

2008年9月我参加了平遥的国际影展，领略了高水平的摄影盛宴，这是很好的学习提高过程。平遥国际影展以摄影为纽带，汇合了各个国家、民族，古代、现代，古建、厂房等艺术

的不同元素，在奥运之年，给我留下了深刻记忆。

① 开展

② 古城鼓乐队

③仪式

④舞龙

⑤ 平遥国际影展

⑥ 图腾

⑦ 古城

⑧ 场景摄影

⑨ 接龙摄影

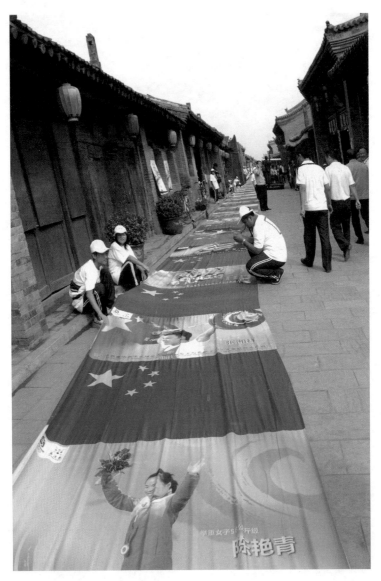

⑩ 影展

⑪ 腰鼓表演

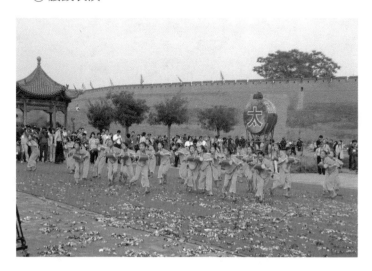

⑫ 室内展览

⑬ 古建筑

⑭ 构思艺术

⑮ 龙门

⑯ 古庙影像

⑰ 京剧专场

⑱ 艺术气息

⑲ "存故·纳新"摄影作品展

⑳ 金属风与古建筑

㉑ 古建大片展览

㉒ 古建与摄影的融合

㉓ 鸟的艺术

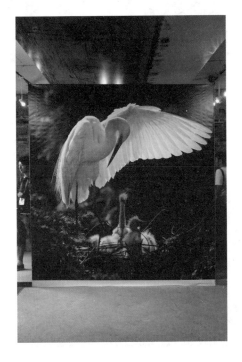

（2）丝绢烙画

以下展示的作品是我拍摄的刘长来先生的丝绢烙画作品。

刘长来先生现为中国书画院院士，北京收藏家协会秘书长，刘长来先生秉持"吸古问今、创新求变、形神具丰"的艺术理念，对国画、油画、书法、烙画，艺术品等多年刻苦探索，在中国烙画深厚文化积淀上，采用新工具，使用新材料，创新技法，表现新题材。

① 法海寺壁画

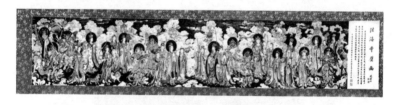

《梵天帝释图》是刘长来先生的经典之作品，长600cm，宽120cm，用了三年多时间完成。

② 图①的局部

③ 八十七神仙卷的局部

④ 虎女图之一

⑤ 虎女图之二

（3）陕西历史博物馆文物印象

到一个城市先参观当地的博物馆是较全面地了解地方历史人文的好方法，对你设计游览、采风路线，确定目标，有很大帮助。

① 兵马俑a

② 兵马俑b

③ 兵马俑c

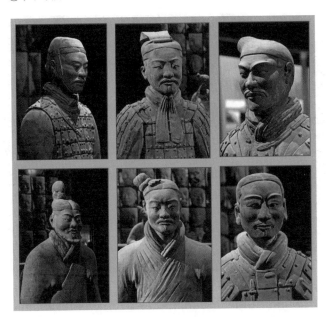

④ 瓦当兽

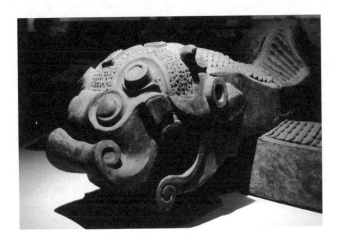

⑤ 金碗

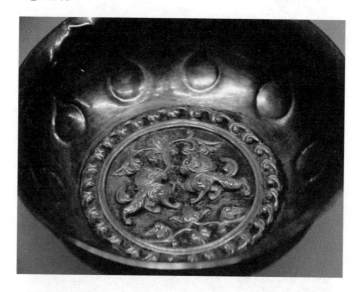

⑥ 犀角杯

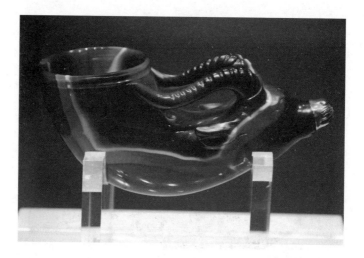

⑦ 唐马壁画

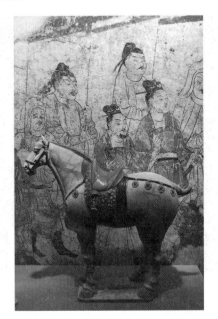

⑧ 十二生肖

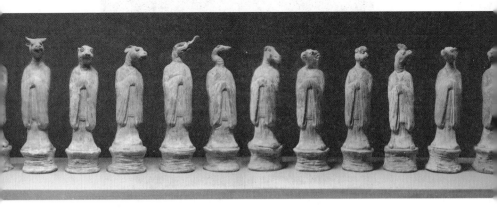

⑨ 金羊

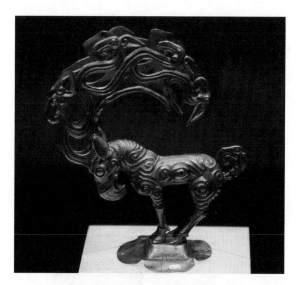

⑩ 瓦当

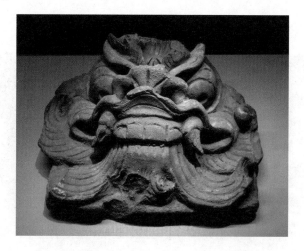

⑪ 唐仕女

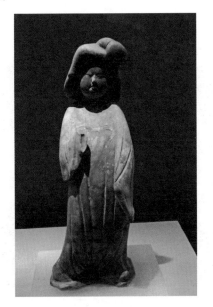

⑫ 天鹅

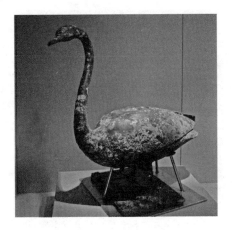

（4）成都古蜀国金沙遗址文物印象

① 金箔太阳神鸟

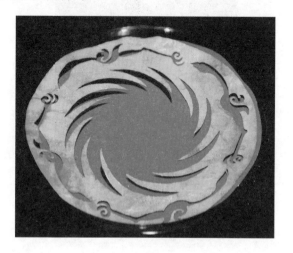

② 石虎

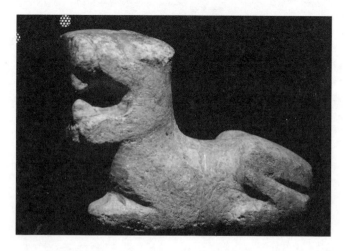

③金环

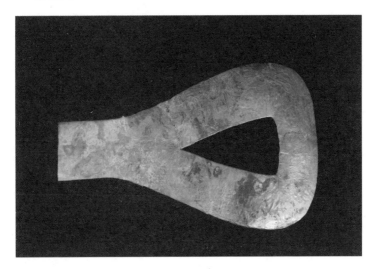

④国宝金面具

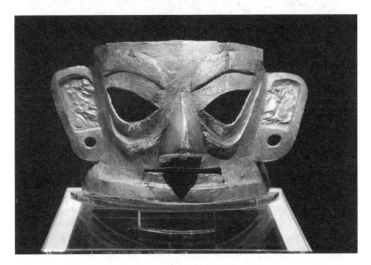

⑤ 兽

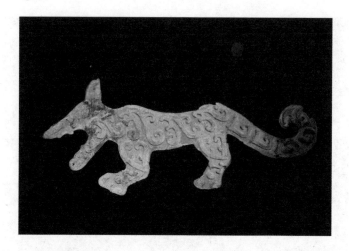

⑥ 金箔